Unbekannter Fotograf, *Japan*, 1875–1910

IV

1091 HOZUGAWA RAPIDS KYOTO

Unbekannter Fotograf, *Stromschnellen im Hozugawa,* Kyoto, Japan, 1875–1910

V

Unbekannter Fotograf, *Japan,* 1875–1910

Unbekannter Fotograf, *Friedhof am Kurodani Tempel,* Kyoto, Japan, 1875–1910

Historische Reisefotografie

Im Zusammenspiel von Entdeckerlust, kolonialer Expansion und aufkommendem Tourismus verbreiteten sich in der Mitte des 19. Jahrhunderts die ersten Reisefotografien.[1] Allerdings wurden die Aufnahmen, die zwischen 1850 und 1910 entstanden, nicht von Reisenden, sondern für Reisende angefertigt.

Man benutzte das neue fotografische Medium, um die bereisten Orte für wissenschaftliche und private Zwecke zu dokumentieren. Nur wenige Reisende fotografierten damals selbst, auch weil der Transport der sperrigen Kameraausrüstung – Balgenkamera und Holzkisten mit Negativglasplatten – noch sehr mühsam war. Deshalb eröffneten bereits in den 1850er-Jahren professionelle Fotoateliers, die das gesteigerte touristische Interesse bedienten. Diese Geschäfte waren nicht nur Verkaufsorte, sondern hatten gleichzeitig die Funktion von Reisebüros, in denen man sich über die Sehenswürdigkeiten und Reiserouten informierte, bevor die Bilder als Erinnerungsdokumente erworben werden konnten. So prägen die Aufnahmen von Baudenkmälern und Sehenswürdigkeiten im Mittelmeerraum unser Bild dieser Kulturen bis heute.

Ein anderes Zentrum fotografischer Aufmerksamkeit war Japan. Nach der Öffnung des Landes und Einführung der Fotografie gelangten japanische Genre- und Landschaftsfotografien in den 1870er-Jahren nach Europa und Amerika. Weit bis ins 20. Jahrhundert entwarfen sie ein vermeintlich authentisches Bild, des bis 1853 unbekannten und isolierten Landes.[2] Die Aufnahmen zeigen Alltagsszenen, die im Atelier nachgestellt und anschließend aufwendig mit Aquarellfarben koloriert wurden. Als Vorbild für diese Fotografien dienten japanische Farbholzschnitte.[3] Die sogenannte Souvenirfotografie besteht vor allem aus Typenporträts von Geishas, Samurais, Ringern und Lastenträgern. Wie auf einer Theaterbühne wurden Einheimische in Szenen, die traditionellen Sujets entsprachen, abgelichtet. Dabei bildeten die Fotografien keineswegs die Lebensrealität ab, sondern reproduzierten Vorstellungen, die in der sich modernisierenden Gesellschaft Japans gar nicht mehr existierten.[4]

Mit der frühen Reisefotografie wurden nicht nur Klischees und Stereotypen der Andersartigkeit und Exotik bestätigt, sondern auch ein eurozentrischer Blick auf die noch fremden Regionen geprägt. Die Bilderwelt reichte dabei von inszenierten Alltagsszenen bis hin zu realistischen Darstellungen von Landschaften und Bauwerken. **Anne Wriedt**

1 Françoise Heilbrun, „Die Reise um die Welt. Forscher und Touristen", in: Michel Frizot (Hrsg.), *Neue Geschichte der Fotografie,* Köln 1998, S. 149.

2 Merle Walter, „Farbholzschnitt und Souvenirfotografie in Japan. Vom Abbild des Alltäglichen zum Abbild des Exotischen", in: *Zartrosa und Lichtblau: Japanische Fotografie der Meji-Zeit 1868–1912,* Ausst.-Kat. Staatliche Museen zu Berlin, Bielefeld 2015, S. 25.

3 Heilbrun 1998 (wie Anm. 1), S. 164.

4 Esther Ruelfs, „Das ‚wahre' Japan in der Fotografie", Deutschlandfunk, 22.1.2017, http://www.deutschlandfunk.de/japan-projektionen-3-3-das-wahre-japan-in-der-fotografie.1184.de.html?dram:article_id=376114 (letzter Abruf: 25.1.2017).

Photography of Travelling

Travel photography first emerged in the middle of the nineteenth century, when a spirit of discovery coincided with colonial expansion and emerging tourism.[1] Between 1850 and 1910, however, photographs were taken not by travellers, but for them. The new medium of photography served to document the location visited for scientific or personal purposes. Back then, few travellers were able to exploit the photographic process for themselves, not least because carrying the bulky equipment – a camera with folding bellows and a wooden box for glass plate negatives – was still very strenuous. Professional photography studios began opening in the eighteen-fifties to cater for the growing interest in tourism. They functioned not only as retail outlets, but also as travel agencies, providing information about destinations and routes before offering pictures for purchase serving as a documentary to aid memory. Even today, our image of Mediterranean cultures is influenced by the monuments and sights in these photographs.

Another focus of photographic attention was Japan. In the eighteen-seventies, after the country opened up and photography was introduced, Japanese genre and landscape photographs were dispatched to Europe and America. Well into the twentieth century, they were believed to provide an authentic picture of a country which had remained unknown and isolated until 1853.[2] In fact, the everyday scenes in these photographs were enacted in a studio and then tinted with watercolours using a lavish technique inspired by Japan's colour woodcuts.[3] This "souvenir" photography consists, above all, of stereotypical geishas, samurais, wrestlers and porters. Local people are depicted in scenic tableaux, as if on a stage. These photographs do not reflect reality, but reconstruct ideas about life in Japan which had been overtaken by modernisation in the country.[4]

Early travel photography not only reaffirmed clichés of the Other and exotic stereotypes, but helped to mould a Eurocentric perspective on as yet unfamiliar regions. The panoply of images ranged from studio enactments of everyday scenes to realistic depictions of landscapes and buildings. **Anne Wriedt**

1 Françoise Heilbrun, "Die Reise um die Welt: Forscher und Touristen", in Michel Frizot (ed.), *Neue Geschichte der Fotografie,* Cologne 1998, p. 149.

2 Merle Walter, "Farbholzschnitt und Souvenirfotografie in Japan: Vom Abbild des Alltäglichen zum Abbild des Exotischen", in *Zartrosa und Lichtblau: Japanische Fotografie der Meji-Zeit 1868-1912,* exh. cat., Staatliche Museen zu Berlin, Bielefeld 2015, p. 25.

3 Françoise Heilbrun, "Die Reise um die Welt: Forscher und Touristen", in Michel Frizot (ed.), *Neue Geschichte der Fotografie,* Cologne 1998, p. 164.

4 Esther Ruelfs, "Das 'wahre' Japan in der Fotografie", Deutschlandfunk, 22 January 2017, http://www.deutschlandfunk.de/japan-projektionen-3-3-das-wahre-japan-in-der-fotografie.1184.de.html?dram:article_id=376114.

Unbekannter Fotograf, *Panorama della città visto da S. Martino,* Neapel, Italien, 1875–1910

X

Unbekannter Fotograf, *Orecchio di Dionisio,* Syrakus, Italien, 1875–1910

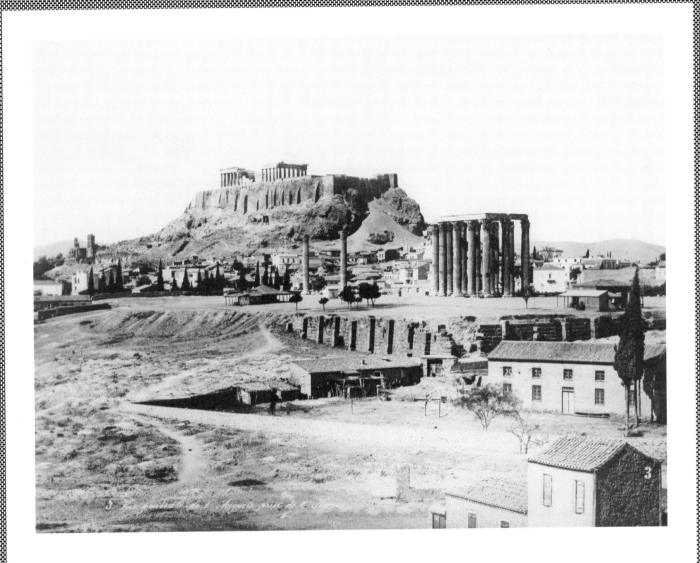

Unbekannter Fotograf, *Akropolis,* Athen, Griechenland, 1875–1910

Die fotografierte Ferne

Fotografen auf Reisen (1880–2015)

Faraway Focus

Photographers Go Travelling (1880–2015)

BERLINISCHE GALERIE
MUSEUM FÜR
MODERNE KUNST

PRESTEL
Munich · London · New York

Inhalt
Content

Vorwort

Thomas Köhler
Direktor der Berlinischen Galerie

Initiationsreisen durch die Fremde sind in der Lebenswelt moderner Gesellschaften zwar nicht mehr als soziale Institution verankert, aber in ihren künstlerischen und literarischen Fantasien und theoretischen Reflexionen weiterhin präsent. Sie liefern ein topografisches Modell, das zumeist eine Form dialektischer Vermittlung des „Eigenen" und des „Fremden" veranschaulicht – und zwar in unterschiedlichen Problemzusammenhängen: so unter anderem auch in der innerkulturellen und intrapersonellen Konfrontation.

Das Medium der Fotografie scheint sich wie kaum ein anderes Medium für den Einsatz auf Reisen zu eignen. Kameras, die ohne große Aufbauten und Utensilien einsetzbar waren, ermöglichten den Fotografen, schnell auf eine besondere Situation zu reagieren. Das Reisen mit der Kamera, der Ortswechsel, sind konstituierende Elemente eines künstlerisch-konzeptuellen Ansatzes.

Die „Wanderlust" ist einer jener deutschen Begriffe, die so treffend sind, dass sie in andere Sprachen, etwa die englische, übernommen wurden. Fernweh, das Streben nach einer Welt jenseits des unmittelbar Bekannten, ist wohl universell.

Geprägt wurde der Begriff der Wanderlust im 19. Jahrhundert, während der Romantik, als das Reisen als Sehnsuchtsmoment eine prominente Rolle in den Künsten einnahm. Doch während speziell in der literarischen Romantik der Wunsch nach Einklang mit der Natur ein zentraler Topos war, man denke etwa an Joseph von Eichendorff, spielten jenseits der Künste auch der aufkommende Tourismus und die Kolonialbestrebungen für die Neugier auf das Unbekannte eine zentrale Rolle. Ab Mitte des 19. Jahrhunderts war das Thema Reisen dann auch in der Fotografie von zunehmender Wichtigkeit, zunächst primär in Form der Souvenirfotografie, welche unser Bild von der Ferne lange geprägt hat, wie Anne Wriedt in ihrem Text beleuchtet und die im Prolog der Ausstellung zu sehen ist.

Die späteren mannigfaltigen Beweggründe für das Reisen reichten von der Faszination für das „Exotische" über die beruflichen Reisen der Fotojournalisten, der vordergründig subjektiven Interpretation durch die Autorenfotografie der 1970er-/80er-Jahre bis hin zu den zumeist projektbezogenen Arbeiten zeitgenössischer Fotografie. Grundsätzlich ziehen sich zwei Stränge durch die Ausstellung. Der erste umfasst jene Bilder, die als Reaktion auf das in der Ferne Gesehene und Erlebte entstanden sind. Hier werden die Verhältnisse in der Fremde mehr oder weniger dokumentarisch verbildlicht. Beispielhaft können die Werke von Erich Salomon oder Marianne

Breslauer genannt werden. Der zweite Strang der Ausstellung widmet sich konzeptionellen Strategien, bei denen spezifische künstlerische Vorhaben dem (spontanen) Erleben vorausgingen und dieses strukturierten. Ein Beispiel für dieses „besondere" Reisen ist etwa Ulrich Wüst, dem als DDR-Bürger nur ein sehr eingeschränkter Bewegungsradius möglich war und der deshalb bei seinen Kopfreisen und Irrfahrten unter anderem die Toskana in Mecklenburg fand.

Bei der Konzeption einer thematischen Gruppenausstellung ist der Kurator immer auf die Unterstützung der Künstlerinnen und Künstler angewiesen. Daher danke ich allen Beteiligten, dass sie die Arbeit von Ulrich Domröse mit Leihgaben unterstützt haben. Die Werke ergänzen unsere eigenen Bestände und vervollkommnen die Gesamtauswahl.

Für seine Ausstellungsidee und die gewissenhafte und sorgfältige Zusammenstellung der Arbeiten danke ich daher Ulrich Domröse, dem langjährigen Leiter der Fotografischen Sammlung, daher auf das Herzlichste. Die hervorragende Qualität der eigenen Sammlung des Museums ist zu einem wesentlichen Teil ihm zu verdanken.

Unterstützt wurde er von den wissenschaftlichen Volontärinnen Julia Mauga, Anne Wriedt und Cornelia Siebert sowie durch Tanja Keppler, die als Registrarin und Lektorin der Abteilung das Projekt betreut hat.

Die Kataloggestaltung übernahmen Lilla Hinrichs und Anna Sartorius von Essays on Typography (e o t), die für die Kombination von Schrift und Bild eine überzeugende Umsetzung gefunden haben.

Die Einrichtung der Ausstellung wurde von Roland Pohl und Wolfgang Heigl in Zusammenarbeit mit RT Ausstellungstechnik in rascher und unkomplizierter Weise umgesetzt.

Mögen Sie die unterschiedlichen Künstlergenerationen mit ebenso unterschiedlichen Erfahrungen des Fremden, des Ungewohnten, des Befremdlichen und Faszinierenden in den Bann ziehen.

Foreword

Thomas Köhler
Director of the Berlinische Galerie

A journey abroad as an initiation into adulthood may no longer be an established institution in modern society, but the memory still reverberates in artistic and literary imaginings and theoretical reflections. These supply a topographical model that often illustrates a kind of dialectical negotiation between the Self and the Other – and in contexts with very different underlying problematics, including confrontation within a culture or within an individual.

The medium of photography seems to lend itself as no other for use when travelling. Cameras functioning without bulky support structures and tackle allowed the photographer to respond quickly to a situation. Journeys with the camera, changing scenes, are constituent elements in a conceptual artistic approach.

Wanderlust is one of those German words which prove so apposite that they are adopted into other languages, including English. The yen to be somewhere else, the urge to discover a world beyond what we immediately know, is presumably universal. The term "wanderlust" was coined in the nineteenth century during the romantic age, when travelling featured prominently in the arts as an expression of yearning. However, whereas in romantic literature the desire for harmony with nature was a defining topos (Joseph von Eichendorff would be a good example), outside the artistic realm the rise of tourism and colonial aspirations played a key role in whetting curiosity about the unknown. From the mid-nineteenth century, the travel theme also acquired growing significance in photography–at first primarily in the form of souvenir photographs, which for so long shaped our ideas of distant places, as Anne Wriedt describes in her essay and which is evident from the prologue to this exhibition.

Later, the manifold motivations for travelling ranged from a fascination with the "exotic", via professional excursions by photojournalists and the emphatically subjective interpretations of auteur photography in the nineteen-seventies and eighties, to the largely project-oriented works of contemporary photographers. Essentially there are two threads through the exhibition. The first binds work which responds to things seen and experienced in far-off places. Here the depiction of foreign conditions is to a greater or lesser extent documentary. The photographs of Erich Salomon and Marianne Breslauer are examples of this. The second axis leads us through conceptual strategies, where (spontaneous) experience has been preceded and structured by a particular artistic intention. One instance of the "special" traveller is Ulrich Wüst, an East German citizen whose movements were therefore confined to a very

limited radius and who consequently, in Mind Travel and Meandering, discovered – among other things – Tuscany in Mecklenburg.

When planning a themed group exhibition, a curator always depends on the backing of the artists, and so I would like to thank all the participants for supporting the work of Ulrich Domröse with their loans. These works complement our own and complete the overall selection.

I am therefore heartily grateful to Ulrich Domröse, who for many years has headed our Photography Collection, both for coming up with the idea for this show and for carefully and conscientiously compiling the exhibits. The outstanding quality of our museum's own holdings is substantially down to him.

He was aided in this by trainee curators Julia Mauga, Anne Wriedt and Cornelia Siebert, and by Tanja Keppler, who managed the project as departmental registrar and editor.

The catalogue was designed by Lilla Hinrichs and Anna Sartorius of Essays on Typography (e o t), who formulated a compelling technique for combining text and image.

The exhibition was mounted with composed efficiency by Roland Pohl and Wolfgang Heigl, working together with RT Ausstellungstechnik.

I hope you will be captivated by these very different generations of artists and their equally different experience of the faraway, the unfamiliar, the outlandish and the intriguing.

Die Wahrnehmung der Welt

Ulrich Domröse
Kurator der Ausstellung

In der langen Geschichte des Reisens und der künstlerischen Auseinandersetzung mit der Fremde wurde dem damit verbundenen Bildungsaspekt, insbesondere von der deutschen Geistesgeschichte, bis ins 20. Jahrhundert hinein besondere Aufmerksamkeit entgegengebracht. Denn es war offensichtlich, dass derjenige, der reist, nicht nur eine andere Perspektive auf die Welt, sondern auch auf sich selbst gewinnt. Wenn dieser Reisende ein Künstler ist, ein Maler, Bildhauer oder Fotograf, dann ist zu erwarten, dass sich die auf Reisen gewonnenen Erkenntnisse in seinem Stil und in seiner Ausdrucksfähigkeit widerspiegeln.

In diesem Zusammenhang sollte man sich bewusst machen, dass es unterschiedliche Beweggründe für das Reisen gibt. So wird der reisende Naturwissenschaftler grundsätzlich darauf fokussiert sein, nach dem gänzlich Anderen und Unbekannten zu forschen – wie Alexander von Humboldt, der davon sprach, so viel Welt wie möglich in sich ansammeln zu wollen. Im Unterschied dazu wird der Künstler vorrangig nach dem Eigenen suchen, also nach dem, das schon da ist und eine Art Resonanzboden abgibt für das, was durch den Prozess einer intensiven Wahrnehmung des Fremden schließlich ins Bewusstsein gelangt.

Um diesen Prozess und seine Sichtbarmachung geht es in *Die fotografierte Ferne*, einer Ausstellung zur künstlerischen Fotografie. Sie stellt Arbeiten von 17 Fotografen vor, deren Blick und Haltung aus der Gewissheit heraus entstanden, dass man der Rätselhaftigkeit und der Unüberschaubarkeit der Welt nur dadurch begegnen kann, dass man ihr seine eigene individuelle Sicht entgegensetzt – um so Einblicke in eine ansonsten verborgene Realität zu bekommen. In diesen Arbeiten ist es gerade der subjektive künstlerische Blick, der „Wirklichkeit" erkennbar macht. Diese Fotografien unterscheiden sich deutlich von den unzähligen Erinnerungsbildern, die Jahr für Jahr seit der Entdeckung der Fotografie auf Reisen entstehen und doch oft nicht mehr sind als eine bildhafte Bestätigung des Erwarteten oder schon zuvor Gewussten.

Anhand der ausgestellten 180 Bilder soll gezeigt werden, wie sich die Wahrnehmung der Welt in den zurückliegenden neun Jahrzehnten verändert hat, also in dem Zeitraum, an dessen Beginn die Fotografie mit der Moderne der 1920er-Jahre zu einer künstlerischen Disziplin wurde. Mit beispielhaft ausgewählten Positionen, die zum überwiegenden Teil aus der eigenen Sammlung stammen, soll veranschaulicht werden, welche Ideen und Konzepte sich in der Fotografiegeschichte durchgesetzt haben und wie die Fotografen mit ihrer Bildsprache darauf reagierten.

Gibt es neben dem Lernprozess noch einen weiteren Aspekt, der es lohnenswert macht, die besondere Verbindung zwischen der künstlerischen Fotografie und dem Unterwegssein zu untersuchen? Man muss, will man eine Antwort auf diese Frage finden, sowohl zu der Geschichte des Reisens als auch zu den Anfängen des Mediums gehen.

Die Wiedergabe von Reiseeindrücken ist so alt wie die Menschheit. Seit jeher waren die Menschen daran interessiert, ihre auf Reisen gewonnenen Erlebnisse und Erfahrungen weiterzugeben oder – sofern sie zu Hause geblieben waren – an den Erlebnissen und Erfahrungen der Heimgekehrten teilzuhaben. Seit den Entdeckungsreisen des späten Mittelalters brachte man neben den Reiseberichten auch Artefakte, Pflanzen, Tiere und selbst Menschen mit in die heimische Welt. Doch wirklich relevant und spürbar wurde diese Art der Zeugenschaft erst im 16. Jahrhundert, als sich fürstliche Vergnügungsreisende, Künstler, Gelehrte und Forscher auf den Weg machten. Später dann, im 18. Jahrhundert, brachen begüterte Engländer zu Tausenden zur „Grand Tour" durch Europa auf. Die klassische Route führte über Frankreich nach Italien und zurück über Deutschland und die Niederlande – umfasste manchmal auch noch Spanien und die Schweiz – und dauerte im Durchschnitt zwei bis drei Jahre.[1]

Trotz der ständig zunehmenden Reisetätigkeit kann allerdings erst ab dem 19. Jahrhundert von einem massenhaften Reisen gesprochen werden. Hier kam nun die Erfindung der Fotografie mit ihrer gefeierten Präzision genau zum richtigen Zeitpunkt, um die Neugier und das Bedürfnis nach Wissen in einer immer größer werdenden Welt befriedigen zu können. Damit war ein Genre geboren: die Reisefotografie. Schon um 1850 waren in den Hafenstädten der bevorzugten Reiseziele und der neu hinzugekommenen Kolonien Fotostudios, Läden und Verlage zu finden, in denen sich Fotografien von Land und Leuten kaufen ließen. Sie wurden zuerst im carte de visite-Format und später in Form von Einzelblättern oder in ganzen Alben unterschiedlichster Formate angeboten.

Weil man diese Bilder in großem Umfang zu verkaufen suchte, stellte man sich auf die Erwartungen an das Exotische und Besondere ein und ignorierte die verheerenden Folgen des kolonialen Alltags.[2] Doch trotz dieses einseitigen Blickes haben solche Art Postkarten- und Kalenderfotos unser Bild von der Welt in den vergangenen 170 Jahren mehr geprägt als jedes andere Medium vor ihr. Das ist der Grund, warum im Prolog Beispiele gewerblich entstandener früher Reisefotografien aus dem letzten Drittel des 19. Jahrhunderts gezeigt werden, obwohl sie weit entfernt sind von der subjektiven Haltung künstlerischer Fotografie. Sie sollen nicht nur an die Anfänge dieses Genres erinnern, sondern auch an eine Epoche, in der das junge Medium und die daran geknüpften Bedürfnisse an eine präzise Abbildung noch eins waren mit der Überzeugung, diese könne Wirklichkeit wiedergeben. Karl von Westerholt hat sich in seinem Ausstellungsbeitrag aus den 1990er-Jahren mit genau solchen Bildwelten auseinandergesetzt.

Fotografiegeschichtlich betrachtet, folgt auf diese Frühzeit am Ende des 19. Jahrhunderts die Strömung des Piktorialismus. Doch für die Fotografen dieser Kunstrichtung, die sich an den damals aktuellen künstlerischen Strömungen orientierten und deren ästhetisches Programm darauf ausgerichtet war, ein vollwertiges künstlerisches Ausdrucksmittel zu werden, waren Reiseeindrücke aus der Fremde kein Thema. Sie konzentrierten sich beinahe ausschließlich auf die Gattungen Porträt, Genre, Natur und Stillleben und auf die Arbeit im eigenen Atelier in der Heimat.

Anders verhielt es sich bei den Fotografen des Neuen Sehens (der straight photography in den USA) und der Neuen Sachlichkeit in den 1920er-Jahren. Für sie war die Fotografie gerade durch ihre Technikgebundenheit ein modernes Medium, mit dem ein zeitgemäßer Zugriff auf die Welt möglich war. Allerdings sollte dies mit einer modernen Bildsprache geschehen, zu der ungewohnte Perspektiven, Diagonalkompositionen, Unschärfen, harte Bildanschnitte und vieles andere mehr gehören.

Bei den politisch Engagierten unter ihnen war damit auch ein erzieherischer Ansatz verbunden, der mit einer veränderten Wahrnehmung auch Erkenntnisprozesse in Gang zu setzen versuchte. Wenn also ein Enthusiast der Luftbildfotografie wie Robert Petschow ganz Deutschland von einem Ballon oder von einem Zeppelin aus fotografierte und viele dieser Bilder zunächst nichts anderes zu zeigen schienen als abstrakt wirkende Strukturen und Rhythmen der Landschaft, dann zwingt diese Verfremdung nicht nur zu einem genaueren Hinsehen, sondern auch zu der Bereitschaft, bisher Verborgenes in scheinbar Bekanntem zu entdecken. Petschow erfüllte mit diesen Aufnahmen die Prämissen des Neuen Sehens und wurde deshalb von den Wortführern der damaligen fotografischen Avantgarde als einer der ihren betrachtet.

Parallel zu dieser explizit künstlerischen Entwicklungslinie des Mediums brach sich in der rasant expandierenden Pressefotografie der 1920er-Jahre ein neues Selbstverständnis Bahn. Statt wie bisher berichterstattend konkrete Ereignisse zu dokumentieren, kamen den Bildern nun neue Aufgaben zu. In ihnen selbst sollte die zentrale Botschaft angelegt sein, sodass sie gleichrangig mit dem Text behandelt werden konnten oder dieser gar zur bloßen Bildunterschrift schrumpfte. In diesem modernen Bildjournalismus taten sich für diejenigen, die den besonderen Machtstrukturen des Zeitschriftenmilieus mit seinen Hierarchien innerhalb der Verlage und den mit der kommerziellen Ausrichtung verbundenen politischen Implikationen mit Selbstbehauptungswillen entgegentraten, interessante Perspektiven auf. Nun war es möglich, mit den Mitteln einer lebendigen modernen Bildsprache auch Empfindungen auszudrücken und dadurch von einem distanzierten Beobachter zum miterlebenden Teilnehmer des Geschehens zu werden. Eingedenk der kreativen Impulse, die von hier aus bis in die frühen 1970er-Jahre hinein auch in alle anderen fotografischen Disziplinen hineinstrahlten und denen sich kaum einer der Fotografen, die nach öffentlicher Wirksamkeit strebten, entziehen konnte, gehören die herausragenden Arbeiten von Bildjournalisten mittlerweile zu den großen Leistungen künstlerischer Fotografie.

Obwohl gerade dieser Aspekt von einer neugierigen und unterhaltungssüchtigen Leserschaft geschätzt wurde, untergrub er keineswegs das Vertrauen in die Authentizität und Objektivität solcher Bilder. Daher ist es nicht verwunderlich, dass den regelmäßigen und exklusiven Reportagen und Fotoessays über fremde Länder und die dortigen Geschehnisse viel Platz in den Illustrierten eingeräumt wurde und sich schließlich eine eigene Disziplin, der Reisejournalismus, entwickelte, in dem man sich – von kollektiven Mustern und Stereotypen abgesehen – nun durchaus differenziert und kritisch mit der Welt auseinandersetzte. Während des dem Nationalsozialismus war diese Art von Fotojournalismus beinahe ganz verschwunden, entwickelte sich aber nach dem Zweiten Weltkrieg in der Bundesrepublik schnell wieder auf ein hohes Niveau.

Die hier ausgestellten Bilder von Erich Salomon aus den 1920er-Jahren und Thomas Hoepker aus den 1960er-Jahren sind ein Beleg dafür, dass es Bildjournalisten immer wieder gelang, ihre subjektive Wahrnehmung der Welt gegen alle Anfechtungen durchzusetzen.

In den 1970er-Jahren geriet der Fotojournalismus vor allem durch die zunehmende Präsenz des Fernsehens in eine tiefe Krise. Zur gleichen Zeit kritisierte die 68er-Bewegung seine Verflechtung mit den politischen Machteliten. Und es setzte sich auch das Bewusstsein dafür durch, dass die Fotografie trotz allen Engagements und aller Bemühungen einzelner Fotografen weder dazu in der Lage war, die Welt objektiv abzubilden – allein schon deshalb, weil ihre Ausschnitthaftigkeit immer eine Inszenierung der Wirklichkeit ist – noch spürbaren Einfluss auf tiefer gehende Veränderungsprozesse zu nehmen.

In einem schwierigen Selbstverständigungsprozess kehrten deshalb viele Fotografen der Presse den Rücken und entschieden sich für einen anderen Weg, um ihre Unabhängigkeit zu wahren und ihre persönliche Sichtweise weitestgehend kompromisslos umsetzen zu können. Einigen dieser anfänglich als Autorenfotografen Bezeichneten gelang es, ihre Arbeiten in sogenannten Künstlerbüchern zu veröffentlichen. Publikations- und Ausstellungsmöglichkeiten fehlten noch beinahe völlig. So kamen manche der in dieser Zeit entstandenen Projekte erst Jahre oder sogar Jahrzehnte später an die Öffentlichkeit, wie die hier ausgestellte Serie *Transit* von Hans Pieler und Wolf Lützen. Erst von den 1980er-Jahren an entwickelten sich für künstlerisch arbeitende Fotografen zunehmend mehr Möglichkeiten, ihre Fotografien auch in Galerien und Museen zu zeigen. Zu diesem Weg der Unabhängigkeit gehörte, dass es zumindest in den Anfangsjahren beinahe unmöglich war, mit dieser Fotografie sein Geld zu verdienen.

Indessen wurde die Diskussion über das Verhältnis von Fotografie und Wirklichkeit weitergeführt. Nun stellte sich die Frage, ob das, was die Bilder zeigen, die Realität auf authentische Weise darstellen kann und ob das Dokumentarische zur Darstellung sozialer Realitäten in dieser Zeit überhaupt noch in der Lage sei. Doch diese teilweise mit Leidenschaft geführte Diskussion verhinderte nicht, dass sich viele Fotografen auch weiterhin nicht vom Wirklichkeitsversprechen des Mediums lösen wollten und

konnten. Allerdings wurde nun der subjektive Zugriff, vor allem durch die Hinwendung zum Persönlichen und Intimen, auch selbst zum Thema und dadurch transparent gemacht. Als Tobias Zielony vier Jahrzehnte nach Thomas Hoepker in die USA reiste, bezog er die jugendlichen Protagonisten in den Entstehungsprozess seiner Aufnahmen ein und ließ sie ihre eigene, der Medienwelt entlehnte Wirklichkeit vor seiner Kamera entwickeln. Auf diese Weise verwischte er die Grenze zwischen Realität und Fiktion, die zu überschreiten für Thomas Hoepker nie eine Option war.

Im Zuge dieser neueren Entwicklung in der künstlerischen Fotografie entschieden sich die Autoren immer häufiger für längerfristig angelegte und teilweise sehr aufwändige Projekte. Viele entwarfen eine konzeptuelle Programmatik, das heißt, dass sie bereits vor Beginn der eigentlichen fotografischen Arbeit ein konkretes Ziel formulierten. In dieser Ausstellung gehört dazu die schon erwähnte Arbeit von Hans Pieler und Wolf Lützen, die herauszufinden versuchten, was man auf einer Transitreise durch die DDR von diesem Land erfassen kann, wenn man lediglich aus dem Auto heraus mit versteckter Kamera fotografiert. Dazu gehören Ulrich Wüsts imaginierte Sehnsuchtsbilder von einer mediterranen Welt, Karl von Westerholts Hinterfragung von Wahrnehmungsmustern reisender Massentouristen, dazu gehören die Störbilder Kurt Buchwalds, mit denen er die Abbildungsmechanismen der Fotografie selbst zum Untersuchungsgegenstand machte, und schließlich die Bild/Text-Arbeiten von Sven Johne, der sich mit der heutigen Krisensituation in Griechenland auseinandergesetzt hat.

Während sich die mit dem Reisen verbundenen emotionalen Reaktionen auf das Unbekannte und Fremde in diesen Arbeiten nicht bildentscheidend niederschlugen, sind bei allen anderen in der Ausstellung Beteiligten intuitive Entscheidungen für den Bildentstehungsprozess wichtig. Das sieht man bei Erich Salomon, dessen Ausdrucksweise sich unter dem Eindruck seiner Erlebnisse in den USA stark veränderte, das sieht man bei Marianne Breslauer, die sich dem Exotischen der mediterranen Welt trotz ihres Formwillens nicht entziehen konnte, das sieht man in den Bildern von Evelyn Richter, die sich in der Sowjetunion trotz eigener negativer Erfahrungen in der DDR mit Neugierde und Offenheit den Menschen in dieser sozialistischen Gesellschaft näherte, das sieht man in den vierzig Jahre später in Russland entstandenen Bildern von Max Baumann, der sich den Verhältnissen dort nun vollkommen desillusioniert näherte, das sieht man bei Heidi Specker, die sich mit dem Verhältnis der Italiener zu ihrer jüngeren Geschichte beschäftigte, das sieht man in den Fotografien von Hans-Christian Schink, der sich auf die Spuren des jüngsten Erdbebens und Tsunamis in Japan begab, und das sieht man in den Bildern von Wolfgang Tillmans, der innerhalb von vier Jahren die ganze Welt bereiste, um zu sehen, mit welchem Blick er sich dieser politisch, ökonomisch und technisch veränderten Welt heute nähern könne.

Auch wenn das eingangs erwähnte Bildungsideal heute beinahe obsolet geworden ist, ist das Reisen noch immer mit der Begegnung und der Faszination des Anderen verbunden. Daraus ergibt sich die Frage, ob solche Erlebnisse nur im Prozess des

Reisens zu gewinnen sind. Nach allen Erfahrungen im Umgang mit der Kunst kann man das verneinen. Ganz gleich, ob beim Lesen, beim Musik hören oder beim Betrachten von Bildern, Filmen und Skulpturen, gibt es dieses Moment, wo sich der Einzelne über das Kunstwerk mit der Welt verbindet und aus der Verknüpfung des Inneren mit dem Äußeren oder des Eigenen mit dem Anderen ein Prozess in Gang gesetzt wird, in dem man sich im besten Falle selbst begegnen kann. Wenn dies auch mit den Bildern dieser Ausstellung gelingt, dann gerade deshalb, weil die Subjektivität des künstlerischen Blickes dem Betrachter eine besonders eindringliche Vorstellung von der Wirklichkeit gibt.

1 Siehe: Gesine Asmus, „Aus der Ferne aus der Nähe", in: Kalsu Pohl (Hrsg.), *Ansichten der Ferne. Reisephotographie 1850 – heute*, Gießen 1983, S. 7ff.

2 Siehe: Bettina Lockemann, *Das Fremde sehen. Der europäische Blick auf Japan in der künstlerischen Dokumentarfotografie*, Bielefeld 2008, S. 130ff.

Weiterführende Literatur:

25

Attilio Brilli, *Als Reisen eine Kunst war. Vom Beginn des modernen Tourismus: Die „Grand Tour"*, Berlin 1997

Bodo von Dewitz / Robert Lebeck (Hrsg.), *Kiosk. Eine Geschichte der Fotoreportage 1839–1973*, Ausst.-Kat. Museum Ludwig, Köln, Göttingen 2001

Tim N. Gidal, *Deutschland – Beginn des modernen Photojournalimus*, Luzern 1972

Wolfram Hogrebe, „Die epistemische Bedeutung des Fremden", in: Alois Wierlacher (Hrsg.), *Kulturthema Fremdheit. Leitbegriffe und Problemfelder kulturwissenschaftlicher Fremdheitsforschung*, München 1993, S. 355–369

Susanne Holschbach, „Im Zweifel für die Wirklichkeit – zu Begriff und Geschichte dokumentarischer Fotografie", in: Siegrid Schneider / Stefanie Grebe (Hrsg.), *Wirklich wahr! Realitätsversprechen von Fotografien*, Ostfildern-Ruit 2004, S. 23–30

Gisèle Freund, *Photographie und Gesellschaft*, München 1976

Uwe Fleckner, Maike Steinkamp, Hendrik Ziegler (Hrsg.), *Der Künstler in der Fremde. Migration – Reise – Exil*, Berlin / Boston 2015

Michel Frizot (Hrsg.), *Neue Geschichte der Fotografie*, Köln 1998

Begrenzte Grenzenlosigkeit – Bilderreise, Ausst.-Kat. NGBK Berlin, Berlin 1996

Christoph Otterbeck, *Europa verlassen. Künstlerreisen am Beginn des 20. Jahrhunderts*, Köln 2007

Enrico Sturani, „Das Fremde im Bild. Überlegungen zur historischen Lektüre kolonialer Postkarten", in: *Fotogeschichte*, 2001, Heft 79, 2001, S. 13–24

Perceiving the World

Ulrich Domröse
Curator

In the long history of travel and artistic responses to the Other, education was high-lighted as a significant factor well into the twentieth century, especially in German thought. Evidently travel facilitates a new perspective, not only on the world, but also on the traveller. And if the traveller is an artist – a painter, sculptor or photographer – then we can expect the insights induced by the journey to be reflected in a personal style with all the expressive power of the artist.

That said, we should be aware that people travel for different motives. A travelling scientist will inevitably focus on investigating all that is different and unknown – like Alexander von Humboldt, who spoke of wanting to accumulate as much of the world as possible within himself. The artist, by contrast, will engage primarily in a quest around the Self, exploring what is already lurking within, only to be nudged finally into consciousness, as if against a sounding board, by the intense process of contemplating the Other.

This process and ways of rendering it visible are the substance of *Faraway Focus*, an exhibition of artistic photography. It contains works by seventeen photographers whose vision and attitude derive from the certainty that the only way to confront the enigma and unintelligibility of the world is to counter it with a personal perspective, thereby deriving insights into an otherwise unfathomable reality. In these works, it is the artist's subjective gaze that enables the recognition of this "reality". These photographs are distinctly unlike the innumerable souvenir photos which have been taken on journeys year in year out ever since photography was invented and which are often no more than a pictorial confirmation of something that was expected or even known in advance.

The 180 photographs on display are intended to illustrate how perceptions of the world have altered over the last nine decades – during a period, in other words, which began with photography's acknowledgement as an artistic discipline amid the modernism of the nineteen-twenties. The selected works, drawn predominantly from our own collection, exemplify ideas and concepts that have made their mark on the history of photography and signal shifts in its visual idiom.

Is there anything else, apart from the learning process, which makes it worth our while to explore the special relationship between art photography and being on the road? To find an answer to that question, we must turn both to the history of travel and to the early days of the medium.

The reproduction of travellers' impressions is as old as humanity. Since time immemorial, people have felt the desire to pass on their experiences and experience of travel or, if they never left home, to draw on the experiences and experience of those returning from a journey. Ever since those voyages of discovery in the late Middle Ages, the participants have brought back not only travel reports, but also artefacts, plants, animals and even people. It was only in the sixteenth century, however, when aristocrats of leisure, artists, scholars and explorers began to embark on such journeys, that this type of testimony acquired tangible significance. Later, in the eighteenth century, the youthful scions of comfortable British society set off by their thousand on a "grand tour" of Europe. The classical route led them via France to Italy and back through Germany and the Netherlands – sometimes taking in Spain and Switzerland – and lasted on average two to three years.[1]

Although travel was on the rise, it did not assume mass proportions until the nineteenth century, and here the invention of photography, so celebrated for its precision, happened at exactly the right time to satisfy people's curiosity and their desire to know more in a world that was growing larger and larger. Thus was a genre born: travel photography. Around 1850, studios, shops and publishers devoted to the production of photographs were already springing up in the ports of favourite travel destinations and newly acquired colonies. The products were offered first in visiting card format and later in a great variety of shapes and sizes, both as individual items and as albums.

In a desire to sell these pictures in large quantities, the market took its cue from expectations of the exotic and the singular, blotting out the devastating consequences of everyday colonial life.[2] Yet despite this lop-sided perspective, these photographs for postcards and calendars had a greater impact on our view of the world over the last 170 years than any previous medium. That is why the prologue shows specimens of early commercial travel photography from the last third of the nineteenth century, even though they are far removed from the subjective attitude that is a hallmark of artistic photography. They are intended not only to recall the origins of the genre, but to evoke an era when the new medium and the demand it satisfied for precise depiction were still in harmony with a belief that this was the way to reproduce reality. Karl von Westerholt responds to this type of visual universe in his contribution from the nineteen-nineties.

This early period in the history of photography was followed in the late nineteenth century by the style known as pictorialism. Its adherents were not much interested in travel impressions from foreign parts. Instead, they took their cue from the artistic currents of the time and pursued an aesthetic mission to establish the medium of photography as a fully-fledged means of artistic expression. In terms of genre, they were devoted almost completely to the portrait, the milieu, nature and still life, and they preferred working on home territory in their own studios.

In the nineteen-twenties, the focus in Germany shifted again with Neues Sehen, much akin to straight photography in the United States, and Neue Sachlichkeit. For these

photographers, it was the technology that made the medium so modern, permitting an exploration of the world that was entirely contemporary, matched by a visual idiom that was equally modern, with uncustomary perspectives, diagonal compositions, blurred focussing, hard cropping and other such features.

For the political activists among them, there was also an educational aspect to this, for by altering the manner of perception they sought to trigger cognitive processes. When Robert Petschow, motivated by an enthusiasm for aerial views, set out to photograph all Germany from a hot-air balloon and an airship, many of his pictures seemed to show nothing but abstract structures and rhythms in the landscape. This alienation affect not only provoked more careful scrutiny, but also called for a willingness to discover hidden elements within the apparently familiar. In this sense, Petschow's photographs met the demands of Neues Sehen, and he was consequently regarded by the advocates of avant-garde photography at that time as one of their number.

Parallel to this explicitly artistic development, the rapid expansion of press photography during the nineteen-twenties was paving the ground for a redefinition of the medium. Rather than supporting a report by documenting a specific event, the photograph began to acquire a new significance. The core message was now invested within the picture itself, and thus it came to be treated on an equal footing with the text, or, indeed, the text might even be shrunk into a caption. In this modern picture journalism, interesting prospects arose for photographers keen to assert their personal aspirations, challenging both the power structures of the magazine world, with its idiosyncratic publishing house hierarchies, and the political implications of a quest for commercial profit. Thanks to a vibrant modern pictorial idiom, the photographer could now express feelings and, rather than remaining a detached observer, share in the action. Such was the creative momentum which infected all other photographic disciplines until the early nineteen-seventies, and which photographers could ill afford to resist if they wished to make a public impact, that outstanding works by photojournalists now rank among the great achievements of art photography.

While these aspects were valued by an inquisitive readership eager for entertainment, they in no way undermined trust in the authenticity and objectivity of the image. It is hardly surprising, then, if the illustrated magazines regularly devoted such generous space to exclusive reportage and photo-essays about foreign countries and the events taking place there. Ultimately this gave rise to an autonomous discipline, travel journalism, which—shared paradigms and stereotypes aside—was by now perfectly capable of adopting a differentiated, critical view of the world. Under National Socialism, this type of photojournalism vanished almost without trace, but after the Second World War the high quality was quickly restored in West Germany. In this exhibition, the photographs by Erich Salomon from the nineteen-twenties and Thomas Hoepker from the nineteen-sixties are evidence that photojournalists repeatedly found ways to defend this subjective take on the world from attack.

In the nineteen-seventies, photojournalism was plunged into a deep crisis, most of all by the spread of television. At the same time, it was criticised in the wake of the

protest movement in 1968 for its close links with the political power elites. Besides, an awareness was taking root that, for all the personal commitment and individual endeavours, photography was able neither to depict the world objectively – because its intrinsic framing is always a mise-en-scène – nor to function as a radical force for change.

In a difficult process of role definition, many photographers therefore turned their backs on the press and opted for a different route that would allow them to preserve their independence and formulate a personal perspective with as little compromise as possible. Some of these auteur photographers, as they were initially called, managed to publish work in what were known as artists' books. There were still few opportunities for publication and exhibition. As a result, many of the projects dating from this period were unknown to the public for years, if not decades. The series *Transit* by Hans Pieler and Wolf Lützen on show here is one example. Only from the nineteen-eighties onwards were art photographers granted more scope to display their works in galleries and museums. The path to independence, at least in the early years, was beset by the near impossibility of earning a living.

The debate about the relationship between photography and reality continued into the nineteen-eighties. Questions were now being asked about whether the content of a photograph was an authentic representation of reality and whether documentary techniques could ever reflect the fabric of society. Passionate as this discussion sometimes was, many photographers were nonetheless unable or unwilling to give up on the medium's promise to communicate reality. Now, however, the subjective approach itself, and in particular its attention to the personal and intimate, was addressed as a theme, which in turn rendered it more transparent. When Tobias Zielony visited the United States, four decades after Thomas Hoepker, he involved the young protagonists of his pictures in the creative process, letting them play out their own reality – one derived from the world of the media – before his camera. In so doing, he effaced the boundary between reality and fiction, an option which had never been available to Thomas Hoepker.

In the wake of this new departure in art photography, it became increasingly common for the authors to embark on long-term projects, some of them highly complex. Some of them chose a conceptual approach, formulating a concrete objective before they knuckled down to the practical task of taking photographs. One such enterprise in this exhibition is the above-mentioned work by Hans Pieler and Wolf Lützen, who wanted to find out what they could capture on a candid camera during transit through East Germany simply by taking pictures from the car. Ulrich Wüst's imaginary pursuit of Mediterranean dreams and Karl von Westerholt's challenge to the stereotyped filters of mass tourists are further examples. So too are the ghost images by Kurt Buchwald, where the object under investigation is the reproductive mechanism of photography itself, and the text-and-image combinations of Sven Johne, as he explores the current crisis in Greece.

In these works, emotional responses to the unknown and the unfamiliar encountered during travel are not keys to the composition of the image, but for the other participants in the show intuitive decisions are crucial to the creative process. We see this with Erich Salomon, whose technique changed significantly under the influence of his experiences in the United States, we see it with Marianne Breslauer, who could not resist the exotic allure of the Mediterranean world despite her formal intentions, we see it in the photographs of Evelyn Richter, who was not prevented by her negative experience in East Germany from approaching people in the socialist Soviet Union with open curiosity, we see it in the photographs taken in Russia forty years later by Max Baumann as he observes his surroundings from a position of total disillusionment, we see it in Heidi Specker, probing the relationship Italians have with their recent history, we see it in the photographs of Hans-Christian Schink, seeking out traces of the recent earthquake and tsunami in Japan, and we see it in the pictures of Wolfgang Tillmans, who spent four years travelling the globe in an attempt to descend below the surface of political, economic and technical change.

Although the educational ideal with which this account opened is by and large obsolete today, travel is still associated with encounter and a fascination for the Other. This begs the question as to whether such experiences can only be had by travelling. Everything we learn from our dealings with the arts argues against that assumption. Whether by reading, listening to music or looking at pictures, films and sculptures, that moment which connects the individual with the world through a work of art, that bridge between the inner and the outer or between the Self and the Other, sets a process in motion, and in the best of cases it is one of self-encounter. If the photographs in this exhibition can achieve that, it is because the subjectivity of the artist's gaze enables the viewer to experience a particularly vivid idea of reality.

1 See: Gesine Asmus, "Aus der Ferne aus der Nähe", in: *Ansichten der Ferne, Reisephotographie 1850 – heute*, Giessen 1983, pp. 7ff.

2 See: Bettina Lockemann, *Das Fremde sehen, der europäische Blick auf Japan in der künstlerischen Dokumentarfotografie*, Bielefeld 2008, pp. 130ff.

Additional Literature:

Attilio Brilli, *Als Reisen eine Kunst war. Vom Beginn des modernen Tourismus: Die "Grand Tour"*, Berlin 1997

Bodo von Dewitz / Robert Lebeck (ed.), *Kiosk. Eine Geschichte der Fotoreportage 1839–1973*, exh. cat. Museum Ludwig, Köln, Göttingen 2001

Tim N. Gidal, *Deutschland – Beginn des modernen Photojournalimus*, Luzern 1972

Wolfram Hogrebe, "Die epistemische Bedeutung des Fremden", in: Alois Wierlacher (ed.), *Kulturthema Fremdheit. Leitbegriffe und Problemfelder kulturwissenschaftlicher Fremdheitsforschung*, München 1993, p. 355–369

Susanne Holschbach, "Im Zweifel für die Wirklichkeit – zu Begriff und Geschichte dokumentarischer Fotografie", in: Siegrid Schneider / Stefanie Grebe (ed.), *Wirklich wahr! Realitätsversprechen von Fotografien*, Ostfildern-Ruit 2004, p. 23–30

Gisèle Freund, *Photographie und Gesellschaft*, München 1976

Uwe Fleckner, Maike Steinkamp, Hendrik Ziegler (ed.), *Der Künstler in der Fremde. Migration – Reise – Exil*, Berlin / Boston 2015

Michel Frizot (ed.), *Neue Geschichte der Fotografie*, Köln 1998

Begrenzte Grenzenlosigkeit – Bilderreise, exh. cat. NGBK Berlin Berlin, Berlin 1996

Christoph Otterbeck, *Europa verlassen. Künstlerreisen am Beginn des 20. Jahrhunderts*, Köln 2007

Enrico Sturani, "Das Fremde im Bild. Überlegungen zur historischen Lektüre kolonialer Postkarten", in: *Fotogeschichte*, 2001, no. 79 (2001), p. 13–24

Künstler/innen
Artists

Robert Petschow

Mit der Erfindung der Fotografie hatte sich auch die Wahrnehmung der Welt verändert. War die Aufnahme von fotografischen Bildern aus der Luft bis zur Erfindung des Heißluftballons nicht möglich, gelang dies 1858 erstmals dem französischen Fotografen Nadar, indem er die Ballonfliegerei mit dem Fotografieren verband.

Robert Petschow bereiste zwischen 1920 und 1939 ganz Deutschland mit dem Ballon, dem Zeppelin und später mit dem Flugzeug, baute ein Archiv von 30 000 Negativen auf und wurde zum bekanntesten Luftbildfotografen zwischen den Kriegen. Aus Interesse am Fliegen hatte sich der Ingenieurstudent als Fesselballonfahrer beim Militär stationieren lassen und dort auch fotografieren gelernt. In seinen Bildern, die er mit einer 9 x 12-Großformatkamera aufnahm, konzentrierte er sich auf die Landschaften abseits der städtischen Ballungszentren. Die aus dem lotrechten Winkel fotografierten Landstriche, Brücken, Flüsse und Dörfer sind entweder anschaulich-narrativ oder bewegen sich zwischen abstrakter Flächigkeit und grafischer Struktur.[1] Nach dem Ende des Ersten Weltkrieges setzte er alles daran, diese Erfahrungen auch kommerziell auszubauen. Er arbeitete als Redakteur für die Zeitschrift *Die Luftfahrt,* war Mitglied des Aero-Klubs und des Berliner Vereins für Luftfahrt.[2]

Ausgehend von den fotografischen Experimenten László Moholy-Nagys, Alexander Rodtschenkos und anderer Künstler wurde das Neue Sehen mit seinen ungewöhnlichen Perspektiven von der Mitte der 1920er-Jahre an zum Inbegriff avantgardistischer Kunst, zu denen nun auch Robert Petschows Fotografien gezählt wurden. Seine Aufnahmen erschienen im fotografischen Jahrbuch *Das deutsche Lichtbild* neben denen bekannter Fotografen wie Karl Blossfeldt, Albert Renger-Patzsch und Erich Salomon. Auf der Werkbundausstellung *Film und Foto* in Stuttgart, die im Jahr 1929 erstmals diese neue Stilrichtung ausstellte, wurden 15 seiner Fotografien gezeigt.[3] Es verwundert nicht, dass nun auch das Flugbild Eingang in die internationale Ausstellung fand, denn hier waren genau die ungewohnten Perspektiven und neuen Bildwelten zu sehen, die vor allem Moholy-Nagy zuvor gefordert und angeregt hatte.[4] Den umfangreichsten Einblick in Petschows Sehweise und Bildgestaltung gibt der 1931 von Eugen Diesel veröffentlichte Bildband *Das Land der Deutschen,* der mit 230 seiner Aufnahmen illustriert ist.

In Robert Petschows Bildern ermöglichen der Blick aus der Vertikalen und die Auflösung des Raumes Erkenntnisse, die vergleichbar sind mit der Nahsicht durch ein Mikroskop. In beiden Fällen wird die aus dem Alltag vertraute Dimension verlassen und damit eine Befragung der Realität angeregt. **Anne Wriedt**

1 Angelika Beckmann, „Abstraktion von oben. Die Geometrisierung der Landschaft im Luftbild", in: *Fotogeschichte,* Heft 45/46, 1992, S. 107.
2 *camera,* Nr. 10, 1979, S. 28.
3 Ute Eskildsen, „Fotokunst statt Kunstphotographie", in: Ute Eskildsen /Jan-Christopher Horak (Hrsg.), *Film und Foto der zwanziger Jahre. Eine Betrachtung der Internationalen Werkbundausstellung „Film und Foto" 1929,* Stuttgart 1979, S. 11.
4 Beckmann 1992 (wie Anm. 1), S. 106.

Robert Petschow

1888 Born in Kolberg (now Kołobrzeg/ Poland).

1907 Studied engineering, hobby balloonist.
Learnt photography in order to take pictures from the air.

1911 Professional soldier in the Airship Battalion.
Deployed as a tethered balloon scout in the First World War.

From 1926 Editor for the aviation magazine *Die Luftfahrt.*

1929 Took part in the international exhibition *Film und Foto* organised by the German *Werkbund.*

1931–1936 Chief Editor for the Berlin daily *Der Westen.*

1945 Died in Haldensleben.

The invention of photography changed perceptions of the world. Aerial views were impossible until the hot-air balloon was invented, and the first were taken in 1858 by the French photographer Nadar, who combined hot-air ballooning with camera work.

Between 1920 and 1939, Robert Petschow travelled all over Germany in a balloon, an airship and later an aeroplane, building an archive of thirty thousand negatives and a reputation as the best-known aerial photographer of the interwar years. As a student of engineering with an interest in flying, he was deployed by the army to operate tethered balloons, and that is where he learned photography. In the 9 × 12 prints made with his large-format camera, he focussed on landscapes away from urban conurbations. His perpendicular shots of countryside, bridges, rivers and villages are at times picturesque narratives and at times on a spectrum between abstract two-dimensionality and graphical structure.[1]

After the First World War, he was determined to put this experience to commercial use. He worked as an editor for the aviators' magazine *Die Luftfahrt,* and was a member of the Aero-Klub and the Berlin Aviation Association.[2]

Inspired by the photographic experiments of László Moholy-Nagy, Alexander Rodchenko and other artists, the unaccustomed perspectives of Neues Sehen were acclaimed from the mid-nineteen-twenties as the epitome of avant-garde art, and Robert Petschow's pictures now ranked among them. They were published in the photography annual *Das deutsche Lichtbild* alongside works by well-known names such as Karl Blossfeldt, Albert Renger-Patzsch and Erich Salomon. The Werkbund exhibition *Film und Foto* in Stuttgart, which first featured the new style in 1929, displayed fifteen of his photographs.[3] The decision to admit aerial views to this international show comes as no surprise, for they supplied just those unfamiliar perspectives and new visual experiences that Moholy-Nagy, in particular, had demanded and pioneered.[4] The most copious insights into Petschow's vision and composition are provided by *Das Land der Deutschen,* a pictorial compendium of Germany published by Eugen Diesel in 1931, which contains two hundred and thirty of his photographs.

The vertical angle and suppression of space in Robert Petschow's photographs generate a similar sense to close-ups seen through a microscope. In both cases, familiar everyday dimensions are abandoned, provoking questions about reality.

Anne Wriedt

1 Angelika Beckmann, "Abstraktion von oben: Die Geometrisierung der Landschaft im Luftbild", in *Fotogeschichte,* no. 45/46 (1992), pp. 105–115, see esp. p. 107.
2 *camera,* no. 10 (1979), p. 28.
3 Ute Eskildsen, "Fotokunst statt Kunstphotographie", in Ute Eskildsen and Jan-Christopher Horak, eds., *Film und Foto der zwanziger Jahre: Eine Betrachtung der Internationalen Werkbundausstellung "Film und Foto" 1929* (Stuttgart, 1979), pp. 8–25, see esp. p. 11.
4 Beckmann 1992 (see note 1), p. 106.

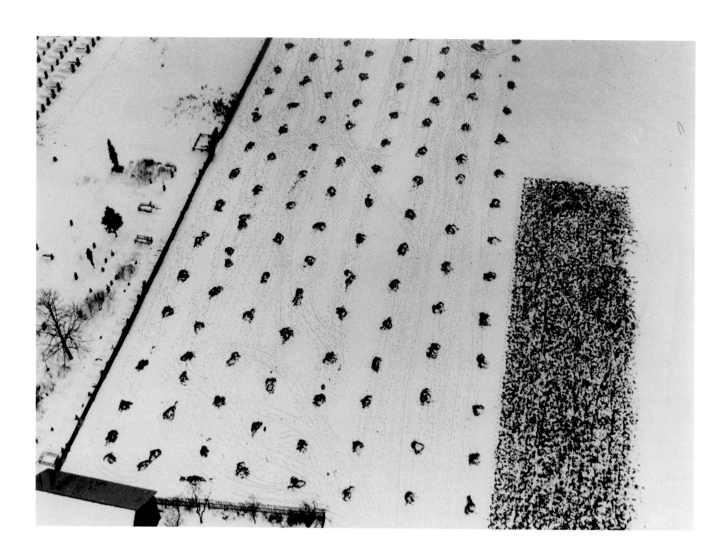

Acker und Friedhof im Schnee, um 1930

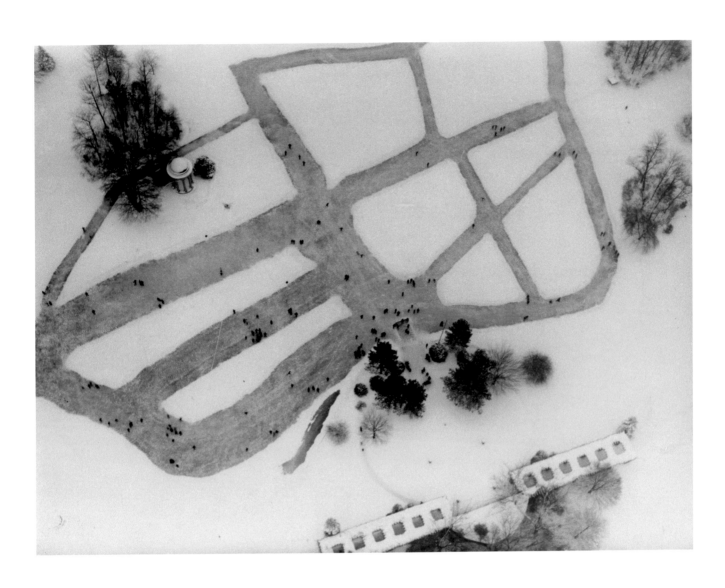

Eisbahn auf Schlossteich, um 1930

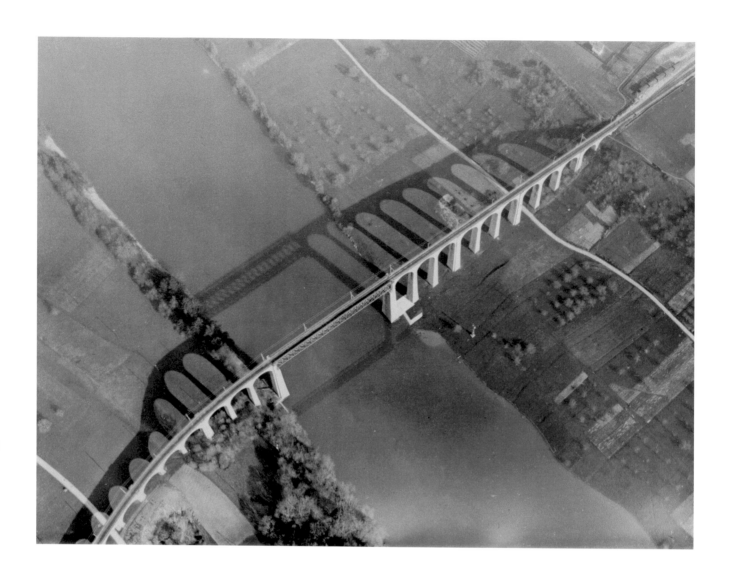

Robert
Petschow

*Viadukt von Eglisau in der Schweiz
in der Morgensonne,* um 1930

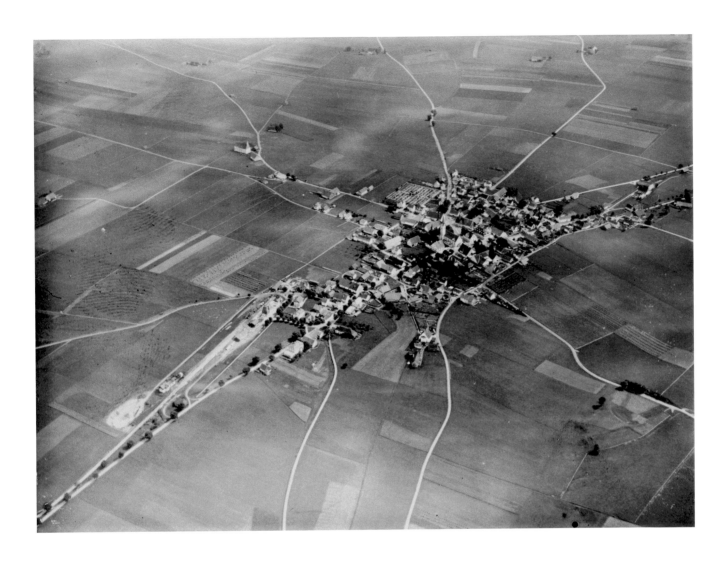

Ballonaufnahme eines Dorfes,
Legau, Bayerisch-Schwaben, um 1930

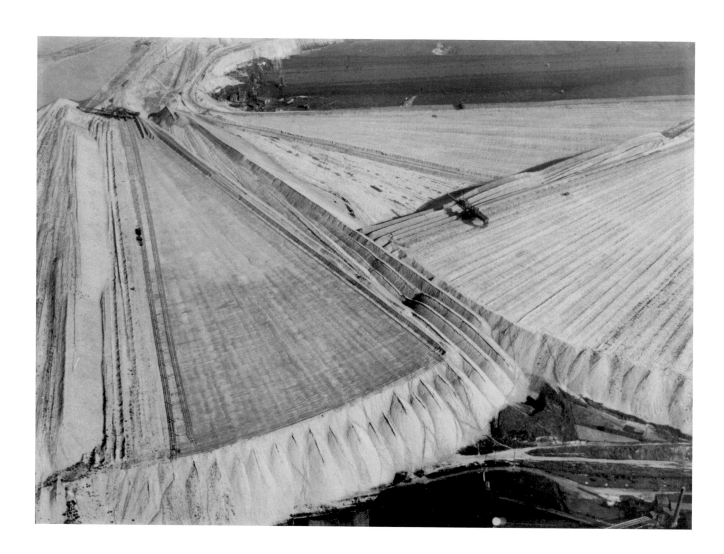

Robert
Petschow

Abraum von Nödlitz ..., um 1930

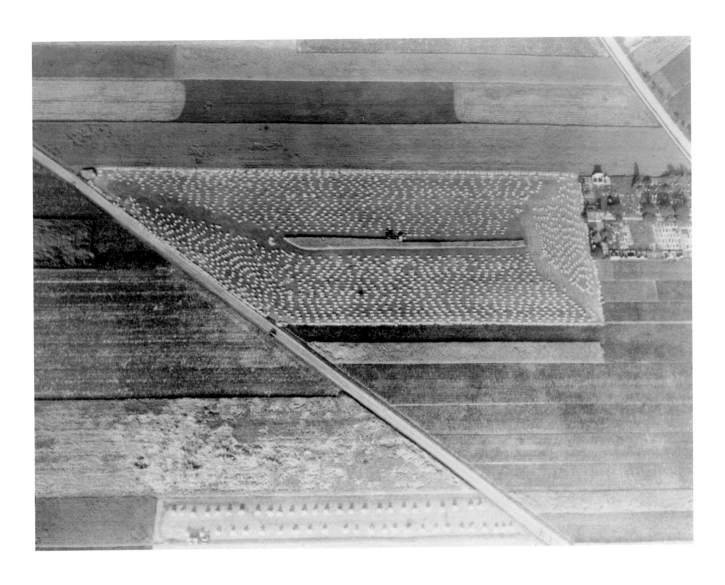

Die Ernte. Ein eben abgemähtes Feld, die Mäh-
maschine läuft noch in der Feldmitte, um 1930

Eisgang auf der Elbe bei Dresden, um 1930

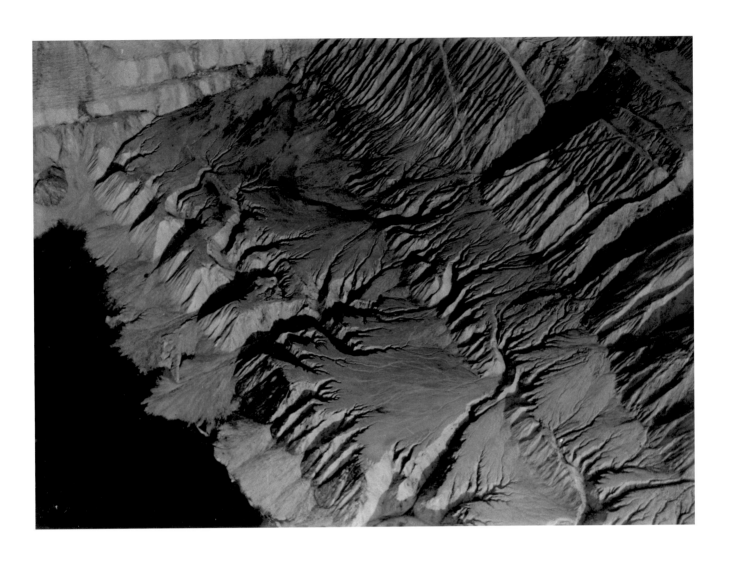

Abraum eines Braunkohletagebaues, um 1930

Erich Salomon

1886 Geboren in Berlin.

1909–1913 Jurastudium, Promotion.

1920–1925 Verschiedene Tätigkeiten als Bankier, Teilhaber der Duysen-Klavierfabrik, Taxiunternehmer.

1925 Mitarbeit in der Reklameabteilung des Ullstein-Verlags.

Ab 1928 Bildreportagen zum politischen und gesellschaftlichen Leben.

1930 und 1932 Reisen in die USA.

1932 Kehrt mit seiner Familie aus einem Urlaub in die Schweiz nicht nach Deutschland zurück und lebt von nun an in Den Haag.

1935 Ausstellung in der London Royal Photographic Society.

1936 Fortsetzung seiner politischen Reportagen im niederländischen Parlament.

1940–1944 Deportation mit seiner Frau Maggy und dem Sohn Dirk in das Durchgangslager Westerbork, danach in die Konzentrationslager Theresienstadt und Auschwitz.

1944 Nach Aufzeichnungen des Roten Kreuzes wird Erich Salomon am 7. Juli in Auschwitz ermordet.

Erich Salomon reiste 1930 und 1932 in die USA. Zu dem Zeitpunkt war er bereits prominent und galt als *der* Fotograf der politisch-gesellschaftlichen Welt in Europa. Davor war es ihm in kürzester Zeit gelungen seine Aufnahmen in den großen deutschen und ausländischen Magazinen und Zeitschriften zu veröffentlichen. Aber selbst für einen so renommierten Fotoreporter wie ihn waren solch große Reisen aufgrund der erheblichen Kosten damals eine Ausnahme.

Es lässt sich nicht klären, ob Salomon die Reise selbst finanzierte oder ob dies eine Zeitschrift übernahm. Aber eindeutig ist zu sehen, dass sich sein Stil während seines Aufenthalts in den USA veränderte. Entgegen seinen als Milieustudien angelegten und auf die Pointe zielenden Bildnissen berühmter Zeitgenossen wendete er sich während seiner Reisen plötzlich anderen Themen und einer auf sachlichere Berichterstattung orientierten Erzählweise zu. Damit im Zusammenhang steht die Entscheidung, nun auch in Serien und Bildgeschichten zu arbeiten. So fotografierte er neben den Ereignissen des Alltags- und Straßenlebens auch die Ausstattung von Luxushotels, die New Yorker Börse, den Landsitz des Zeitungsbarons William Randolph Hearst, Partys am Strand von San Francisco und das Treiben in dem berühmten New Yorker Bekleidungskaufhaus S. Klein. Durch ihre Perspektiven erscheinen diese Bilder bewegter als Salomons Prominentenfotografien, manche Aufnahmen aus der Stadt kann man durchaus der Street Photography zurechnen. Offensichtlich provozierte der Ortswechsel in eine andere Kultur und Mentalität einen Perspektivwechsel, der so nicht zu erwarten war.

Unterstützt wurde diese neue Arbeitsweise durch die Kleinbildkamera Leica, die Erich Salomon kurz zuvor erworben hatte und von da an ausschließlich benutzte. Ihre leichte Handhabbarkeit unterstützte ein schnelles und flexibles Agieren. Dieser Apparat war wie dafür geschaffen, auf die veränderten Möglichkeiten und Aufgaben eines expandierenden Illustriertenmarktes mit einer neuen Form der Berichterstattung zu reagieren.

Salomons überraschende Bilder aus Nordamerika zeigen, dass er sich mit dem Verlassen der engen europäischen Grenzen und seines vertrauten Arbeitsgebiets nicht länger an seinen bewährten Darstellungsmustern festhalten brauchte.

Ulrich Domröse

Erich Salomon

1886 Born in Berlin.

1909–1913 Studied law, doctorate.

1920–1925 Pursued various occupations as a banker, shareholder of Duysen piano factory, owner of a taxi company.

1925 Employed in the advertising department at the publishing house Ullstein.

From 1928 Pictorial reportage on politics and society.

1930 and 1932 Travelled to the United States.

1932 Did not return to Germany after a family holiday in Switzerland, and settled in The Hague.

1935 Exhibition at the Royal Photographic Society in London.

1936 Continued his political reportage in the Dutch parliament.

1940–1944 Deportation with his wife Maggy and son Dirk to the transition camp at Westerbork, then the concentration camps Theresienstadt and Auschwitz.

1944 According to Red Cross records, Erich Salomon was murdered in Auschwitz on 7 July.

Erich Salomon visited the United States in 1930 and 1932. By then he was already a celebrity, regarded as *the* photographer of political and literary society in Europe, having managed within a short space of time to place his pictures in leading magazines and journals in Germany and abroad. But even for such a prominent photojournalist, major expeditions like this were an exception, as the costs were considerable.

We do not know whether Salomon financed the trip himself or was funded by a publisher. What is clear, however, is that his style changed during his stay in the United States. His portraits of well-known contemporaries had been studies of milieu framed as visual gags, but as he travelled he began to address new themes, adopting the narrative technique of an objective reporter. It was in this context that he also decided to produce series and picture stories. Apart from everyday occurrences and street life, he turned his attention to luxury hotel interiors, the New York Stock Exchange, the country estate of newspaper magnate William Randolph Hearst, beach parties in San Francisco, and the bustle in New York's famous fashion store S. Klein. The choice of angle makes these photographs livelier than Salomon's celebrity photos, and many of his urban shots can plausibly be classed as street photography. Evidently his journey into a different culture and his encounters with another mentality had provoked an unexpected shift in perspective.

This new attitude was facilitated by the Leica camera that Salomon had recently acquired and was now using exclusively. Light and easy to handle, it permitted a rapid and flexible response. It was a perfect answer to the new demands and conditions of an expanding market for illustrated magazines and the new style of reporting they encouraged.

Salomon's surprising pictures from North America suggest that he felt no pressure to cling to old habits when he left the close confines of Europe and his familiar terrain.

Ulrich Domröse

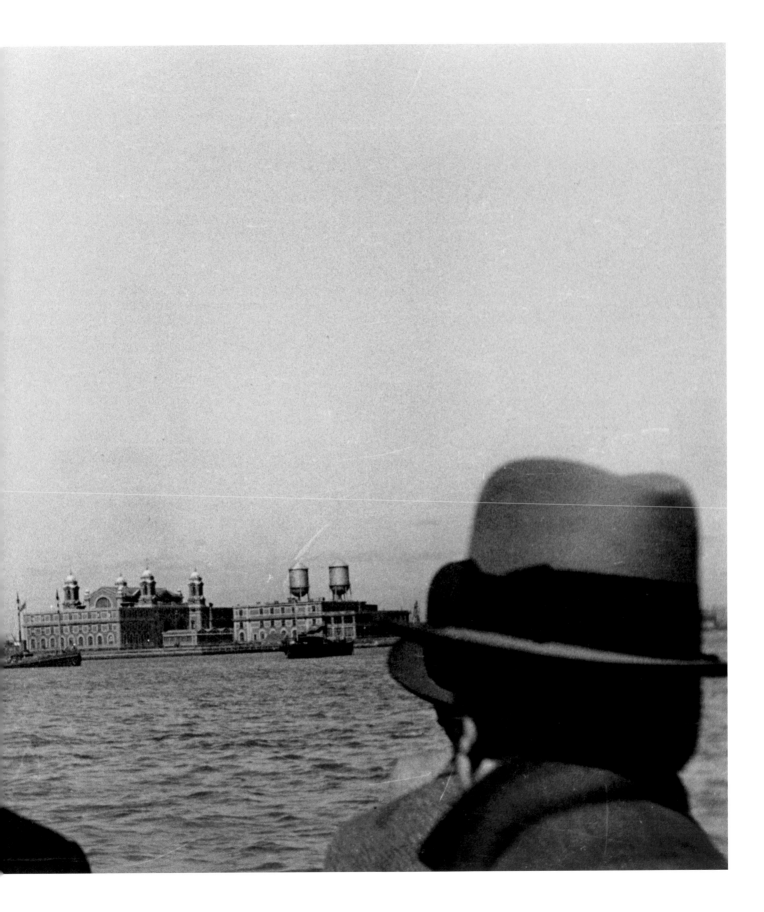

Überfahrt nach Ellis Island, New York, 1932

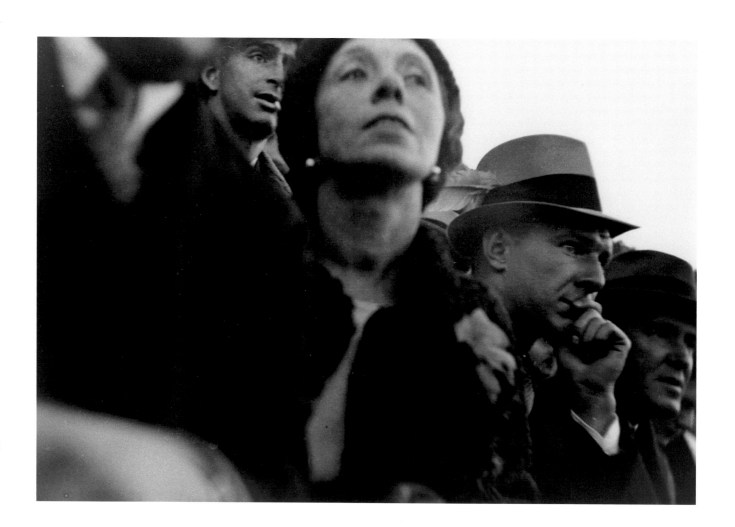

Erich
Salomon

Zuschauer beim Footballspiel der Universitäts-
mannschaften von Yale und Harvard, Boston, 1932

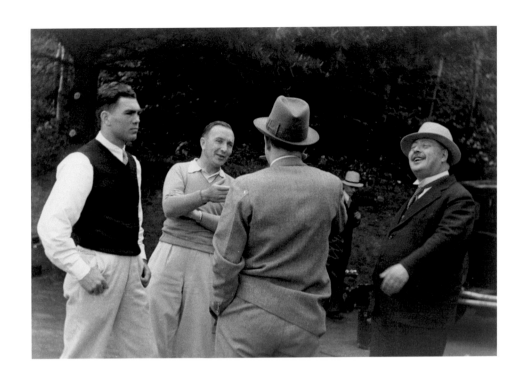

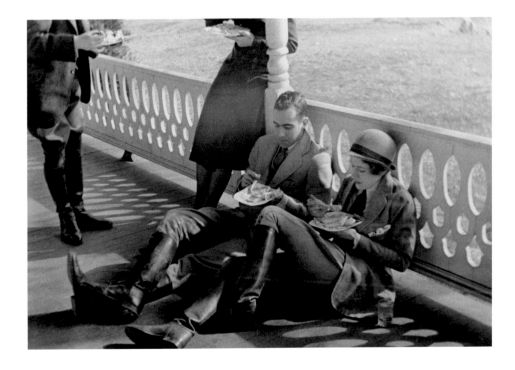

Max Schmeling im Trainingscamp in Green-
kill Lodge, Kingston, New York, Juni 1932

Fairfax Hunt Club,
Virginia, 1930/1932

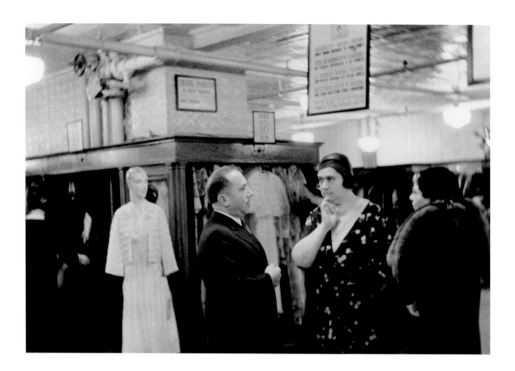

54

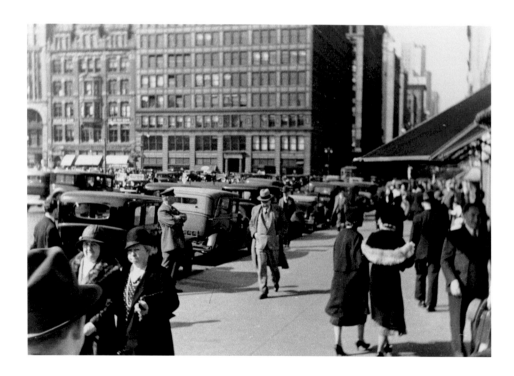

Beide Abbildungen: *Kaufhaus S. Klein
am Union Square in New York*, 1932

Detektivin im Kaufhaus S. Klein am
Union Square in New York, 1932

Erich
Salomon

Unterwegs in den USA, 1930/1932

Erich
Salomon

*Reportage über die Gefahren unbewachter Bahnübergänge in
den USA, aufgenommen in der Nähe von Los Angeles, 1930*

Unterwegs in den USA,
1930/1932

*Parkplatz am Forest Lawn Cemetery
in Kalifornien, USA, 1930*

Tim N. Gidal

1909 Geboren in München.

1928–1935 Studium der Geschichte, Kunstgeschichte, Ökonomie und Recht in Berlin, München und Basel.

1929 Erste Bildreportage *Tagung der Kumpel* in der *Münchner Illustrierte Presse.*

1936 Emigration nach Palästina.

1938–1940 Fotoreportagen für verschiedene internationale Magazine, unter anderem *Marie Claire, Picture Post.*

1942–1945 Chefreporter der British Army.

1948–1969 Arbeit für das Magazin *Life* in New York.

1972 Autor und Herausgeber des Buches *Deutschland – Beginn des modernen Photojournalismus.*

1996 Gestorben in Jerusalem.

Tim N. Gidal begann zu fotografieren, um mit dieser Arbeit sein Studium zu finanzieren. Das war 1929, ein Jahr nachdem er in seiner Heimatstadt München die Fachrichtungen Jura, Kunstgeschichte und Geschichte belegt hatte; mittlerweile lebte er in Berlin, um seine Studien dort fortzusetzen. Es gelang ihm, eine Reportage über ein Treffen von Anhängern der Lebensreformbewegung in einem Wäldchen bei Stuttgart in der renommierten *Münchner Illustrierte Presse* unterzubringen. Obwohl die dynamische Metropole in vielerlei Hinsicht gerade für einen angehenden Fotoreporter interessant gewesen wäre, kehrte er Berlin schon bald wieder den Rücken und zog 1931 zurück nach München. Von dort aus konnte er in den folgenden Jahren parallel zum Studium mit wachsendem Erfolg seine Reportagen bei diversen deutschen illustrierten Zeitungen veröffentlichen.

In diesen Jahren pendelte Gidal also häufiger zwischen München und Berlin, und so ist es eigentlich nicht verwunderlich, dass das Erlebnis einer solchen Reise einen jungen Fotoreporter dazu angeregt hat, diese Erfahrung in Bilder zu übersetzen. Es ist eine Arbeit, die völlig unbekannt geblieben ist und über die es von dem ansonsten eher auskunftsfreudigen Autor keinerlei Angaben gibt. Erst 1984 wählte Gidal sie als Serie mit 23 Bildern aus seinen Negativen aus und vergrößerte die Aufnahmen. Das eigentliche Thema in diesen Fotografien ist das Reisen selbst. Es gibt den Aufbruch, das Unterwegssein und die Ankunft. All das, was typisch an einer Reise mit der Eisenbahn war – dem zu dieser Zeit modernsten Massenverkehrsmittel –, findet sich in diesen Bildern wieder: die Anonymität des Wartens auf die Abfahrt, die Geschwindigkeit des Unterwegsseins, der Zwischenhalt und der diffuse Charakter der Zwischenzeit, die Begegnung mit der Vorstadt und schließlich das Eintauchen in das trubelige Leben der modernen Großstadt mit ihrer Geschwindigkeit und Enge, ihrem Glanz und den Schattenseiten auf den kahlen Hinterhöfen.

Es ist eine ganz im Sinne der damals entstehenden modernen Fotoreportage angelegte Serie, die sich, statt belehrend und oberflächlich unterhaltend zu sein, auf interessante Weise mit einem Alltagsthema beschäftigte. Indem Gidal nämlich seine Bilder über das Reisen und die Großstadt aus einer subjektiven Perspektive heraus darbot, haben sie das Potenzial, den Betrachter in die Geschichte hineinzuziehen, an der er seine eigenen Erfahrungen und Sehnsüchte messen kann. Nach solchen Mechanismen suchten die damaligen Chefredakteure. Denn mit attraktiven Geschichten konnte man die Leser innerhalb eines harten Konkurrenzkampfes an das eigene Blatt binden und damit gut bezahlte Anzeigen zur Finanzierung sichern.

Ob Gidal diese Bildserie allerdings überhaupt jemals einer Illustrierten angeboten hat, ist nicht bekannt. Aber dass sie auch Jahrzehnte später in Zusammenhang mit seinen zahlreichen international stattfindenden Ausstellungen und in den dazugehörigen Büchern und Katalogen niemals abgedruckt wurden, kann wohl nur dadurch erklärt werden, das der politische Aspekt in seinen berühmten Reportagen ein solch unprätentiöses Alltagsthema gänzlich in den Hintergrund gedrängt hat.

Ulrich Domröse

Tim N. Gidal

1909 Born in Munich.

1928–1935 Studied history, art history, economics and law in Berlin, Munich and Basel.

1929 First photo-reportage *Tagung der Kumpel* in *Münchner Illustrierte Presse.*

1936 Emigration to Palestine.

1938–1940 Photo-reportages for various international magazines, including *Marie Claire* and *Picture Post.*

1942–1945 Chief Reporter to the British Army.

1948–1969 Work for *Life* in New York.

1972 Author and editor of the book *Deutschland—Beginn des modernen Photojournalismus.*

1996 Died in Jerusalem.

Tim N. Gidal began taking photographs as a way to fund his studies. That was in 1929, a year after enrolling to read law, art history and history in his home town of Munich, and by this time he had switched to the university in Berlin. He managed to publish a piece in the prestigious *Münchner Illustrierte Presse* about a gathering of Lebensreform naturalists in the woods near Stuttgart. Although the busy metropolis offered much to interest a budding photojournalist, he soon turned his back on Berlin, returning to Munich in 1931. There he was able in the ensuing years to sell his stories – alongside studying and with growing success – to a number of German illustrated magazines.

During that period, Gidal commuted frequently between Munich and Berlin, so it is hardly surprising if the young photojournalist felt prompted to convey the experience in pictures. This work never came to public attention, and nor did the otherwise communicative author provide any details. Not until 1984 did Gidal select a series of twenty-three images from these negatives to produce enlargements.

The real theme of these photographs is the travelling itself: setting off, being in motion, arriving. All the hallmarks of a journey by rail – then at the cutting edge of mass transit – can be found in these pictures: the anonymity of waiting to depart, the speed of physical progress, the stops along the way, the diffuse feel of the time between, hitting the suburbs and finally becoming immersed by a throbbing modern city – its fast pace, its cramped confines, its glitter, but also its shadowy side in gaunt tenement courtyards.

The series was designed entirely in the spirit of the modernist photo reportage that was then gaining popularity: it makes no attempt to educate or provide superficial entertainment, but instead explores an everyday theme in an interesting way. Because Gidal chooses a subjective point-of-view to present his pictures of travelling and the big city, they have the potential to draw viewers into his story and to weigh his experience and yearnings against their own. Editors of the day were on the lookout for mechanisms of this kind. Competition was tough, and they needed appealing material to acquire loyal subscribers, because that brought in lucrative advertising revenue to finance the publication.

We do not know whether Gidal ever offered this particular series to an illustrated magazine. As the decades passed, they were never reproduced for his many international exhibitions or for the accompanying books and catalogues. The only explanation seems to be that this unpretentious day-to-day topic was shunted into the background by the political thrust to his celebrated reportage. **Ulrich Domröse**

Aus der Serie:
Reise nach Berlin, 1931

65

Aus der Serie:
Reise nach Berlin, 1931

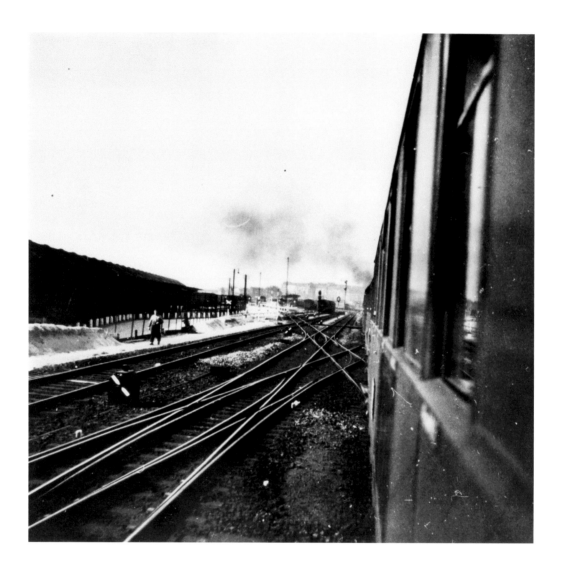

Aus der Serie:
Reise nach Berlin, 1931

Aus der Serie:
Reise nach Berlin, 1931

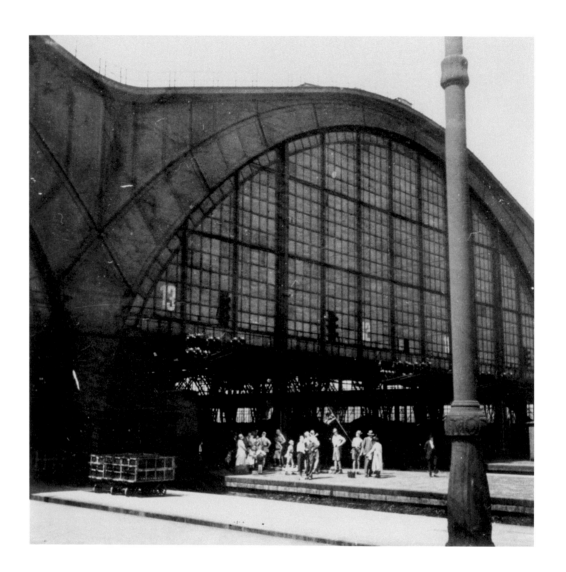

Tim N.
Gidal

Aus der Serie:
Reise nach Berlin, 1931

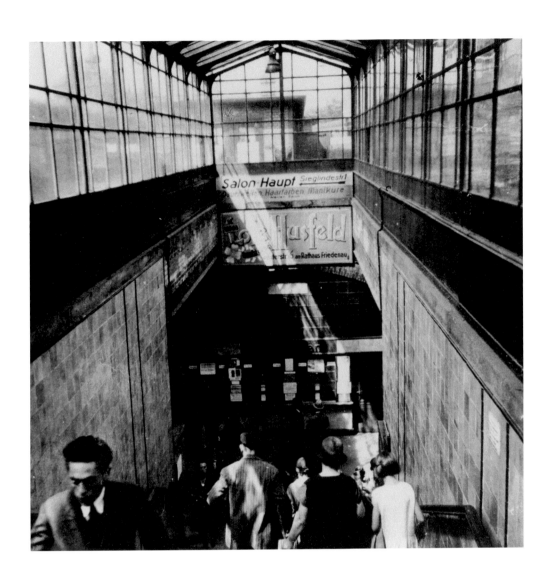

Aus der Serie:
Reise nach Berlin, 1931

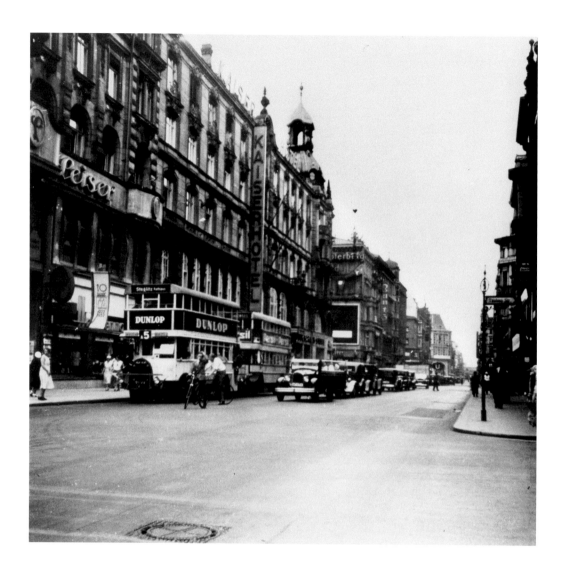

Aus der Serie:
Reise nach Berlin, 1931

Aus der Serie:
Reise nach Berlin, 1931

Aus der Serie:
Reise nach Berlin, 1931

Aus der Serie:
Reise nach Berlin, 1931

Marianne Breslauer

1909 Geboren in Berlin.

1927–1929 Ausbildung zur Fotografin an der Lette-Schule in Berlin.

1929 Teilnahme an der internationalen Ausstellung des deutschen Werkbundes *Film und Foto.*

1929 Studium in Paris, wo sie unter anderem im Atelier von Man Ray lernt und arbeitet.
Erste Erfolge durch Veröffentlichungen in Zeitschriften wie *Für die Frau* und *Frankfurter Illustrierte.*

1930–1932 Arbeit als Fotografin im *Ullstein Atelier.*

Ab 1932 Arbeit als freie Fotografin.

1936 Emigration über Holland in die Schweiz.

1937 Veröffentlichung der letzten Fotoreportage *sie und er* in der *Zürcher Illustrierten,* Beendigung ihrer Arbeit als Fotografin.

1939 Beginnt zusammen mit ihrem Mann Walter Feilchenfeldt als Kunsthändlerin in Zürich zu arbeiten.

1999 Hannah-Höch-Preis.

2001 Gestorben in Zürich.

Zwischen 1930 und 1933 reiste Marianne Breslauer durch viele Länder Europas und den Nahen Osten. Die handliche Mentor-Kamera wurde dabei zu ihrem ständigen Begleiter, da diese es ihr ermöglichte, bestimmte Motive so unauffällig wie möglich zu fotografieren. Schon mit 16 Jahren stand für sie die Berufswahl der Fotografin fest, nachdem sie in der Galerie Flechtheim die Porträts von Frieda Riess gesehen hatte, die dort 1925 als erste Fotografin eine Einzelausstellung erhalten hatte.[1]

Ab 1927 besuchte Marianne Breslauer die Fotoklasse des Berliner Lette-Vereins und ging nach Abschluss ihrer Gesellenprüfung im Sommer 1929 nach Paris. Von dem geplanten Vorhaben, dort als Assistentin Man Rays zu arbeiten, rückte sie bald ab, als sie mit ihrer Kamera die faszinierende Dynamik der französischen Metropole entdeckte, in der sie ihren eigenen Stil entwickeln konnte. Anders als in ihrer Ausbildungszeit stand nun nicht mehr die künstliche Ateliersituation im Mittelpunkt, sondern die Unmittelbarkeit der Großstadt. In Anlehnung an das Neue Sehen und inspiriert von den Arbeiten von André Kertész und Brassaï entstanden so Bilder vom Leben auf den Boulevards und an den Ufern der Seine.[2]

Zurück in Berlin, trat sie 1930 eine Festanstellung als Fotojournalistin im Ullstein-Fotoatelier an. Ihre Werbe- und Reportageaufnahmen erschienen in den Magazinen des Ullstein-Verlags und in der *Frankfurter Zeitung*. Doch erst die Reise, die sie im Sommer 1931 über die Grenzen Europas hinaus führten, veränderten ihr Selbstverständnis als Fotografin. Sie fuhr nach Jerusalem zur Hochzeit ihrer Schulfreundin Djemila Nord und zusammen mit ihren Gastgebern nach Bethlehem, Hebron, an das Tote Meer und nach Alexandria. Die Bilder, die auf ihrer zweimonatigen Tour durch den Nahen Osten entstanden, haben weder den Charakter einer Reportage noch sind sie Reisebericht – es sind „vorausbedachte Schnappschüsse"[3], die das Alltagsleben einfacher Menschen zeigen, frei von jeglicher Sozialkritik. Schon während ihrer Tätigkeit bei Ullstein hatte sie gemerkt, dass sie sich mehr für das alltägliche urbane Leben interessierte als für Sensationen. Da dies aber zwingende Voraussetzung für die Arbeit als Reportagefotografin war, entschloss sie sich, beim Ullstein-Verlag zu kündigen und von nun an als freie Fotografin zu arbeiten.

Die Essays und Reisebeschreibungen Ernest Hemingways und Kurt Tucholskys regten Breslauer und die befreundete Schriftstellerin Annemarie Schwarzenbach dazu an eine gemeinsame Spanienreise zu unternehmen um darüber mit Bild und Text zu berichten.[4] Im Auftrag der Agentur Academia reisten die beiden jungen Frauen im Frühjahr 1933 mit dem Auto durch Spanien und Andorra. Nach ihrer Rückkehr in das inzwischen gleichgeschaltete Deutschland war eine Veröffentlichung ihrer Bilder nicht mehr möglich. Publiziert wurden diese trotzdem, denn die *Zürcher Illustrierte* zeigte großes Interesse an den entstandenen Aufnahmen.

Anne Wriedt

1 Marianne Feilchenfeldt Breslauer, *Bilder meines Lebens. Erinnerungen,* Wädenswil 2009, S. 56.

2 Kathrin Beer/Christina Feilchenfeldt, „Vorwort", in: *Marianne Breslauer. Fotografien,* Wädenswil 2010, S. 11.

3 Feilchenfeldt Breslauer 2009 (wie Anm. 1), S. 89.

4 Vgl. Feilchenfeldt Breslauer 2009 (wie Anm. 1), S. 132.

Marianne Breslauer

1909 Born in Berlin.

1927–1929 Trained as a photographer at the Lette-Verein in Berlin.

1929 Took part in the international exhibition *Film und Foto* organised by the German Werkbund.

1929 Studied in Paris, also learning and working in Man Ray's studio. Initial success with publications in magazines like *Für die Frau* and *Frankfurter Illustrierte.*

1930–1932 Employed as a photographer at *Ullstein Atelier.*

From 1932 Freelance photographer.

1936 Emigrated via the Netherlands to Switzerland.

1937 Published her last photo-reportage *sie und er* in the *Zürcher Illustrierte,* stopped working as a photographer.

1939 Began working as an art dealer in Zurich with her husband Walter Feilchenfeldt.

1999 Hannah Höch Prize.

2001 Died in Zurich.

Between 1930 and 1933, Marianne Breslauer travelled many countries in Europe and the Middle East. Her handy little Mentor camera became her constant companion, allowing her to capture certain motifs as inconspicuously as possible. She was only sixteen when, in 1925, she decided to become a photographer, having seen portraits in the Flechtheim Gallery by Frieda Riess, the first woman to have a solo exhibition there.[1]

From 1927 Marianne Breslauer attended photography classes at the Lette-Verein in Berlin, and in the summer of 1929, after obtaining her certificate, she went to Paris. She soon discarded her original plan of working as an assistant to Man Ray, for her camera had discovered the fascinating momentum of the French capital and she realised that she could develop her own style. It was quite unlike training, because instead of the artificial setting of a studio she was directly confronted with the city. Her pictures of life on the boulevards and along the banks of the Seine betray elements of *Neues Sehen* and draw inspiration from works by André Kertész and Brassaï.[2] In 1930, after returning to Berlin, she found employment as a photojournalist with the Ullstein photography studio. Her pictures for advertisements and articles appeared in the magazines published by Ullstein and in the *Frankfurter Zeitung*. A journey beyond the borders of Europe in the summer of 1931 made her rethink her role as a photographer. She visited Jerusalem for the wedding of her school friend Jamila Nord, then travelled with her hosts to Bethlehem, Hebron, the Dead Sea and on to Alexandria. The photographs she took during this two-month tour of the Middle East display the hallmarks neither of reportage nor of a travel journal: they are "pre-thought snap-shots"[3] that depict the everyday lives of simple people untrammelled by social critique. Even while working at Ullstein, she had recognised that urbane, day-to-day life interested her more than sensational events. The latter, however, were an essential requirement in photographic reportage, and so she resolved to hand in her notice and go freelance.

Essays and travel accounts by Ernest Hemingway and Kurt Tucholsky encouraged Breslauer and her friend, the writer Annemarie Schwarzenbach, to undertake a journey to Spain together and produce a report in word and image.[4] On commission from the agency Academia, the two young women drove by car around Spain and Andorra in the spring of 1933. She was no longer able to publish the pictures in Germany, where Nazi dictatorship had taken hold by the time she returned. Instead, she found an outlet in Switzerland, where the *Zürcher Illustrierte* took a great interest in her photographs. **Anne Wriedt**

1 Marianne Feilchenfeldt Breslauer, *Bilder meines Lebens. Erinnerungen,* Wädenswil 2009, p. 56.

2 Kathrin Beer/Christina Feilchenfeldt, "Vorwort", in: *Marianne Breslauer. Fotografien,* Wädenswil 2010, p. 11.

3 Feilchenfeldt Breslauer 2009 (see note 1), p. 89.

4 Cf. Feilchenfeldt Breslauer 2009 (see note 1), p. 132.

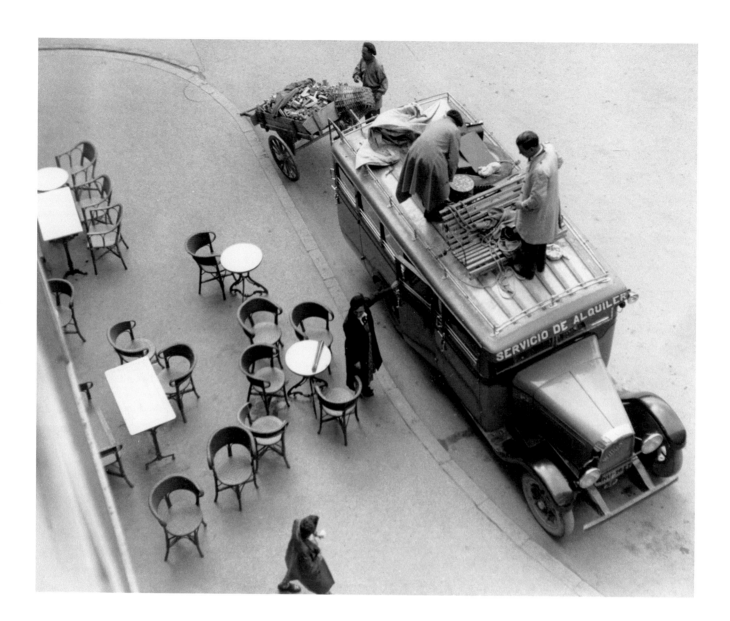

Pamplona, 1933

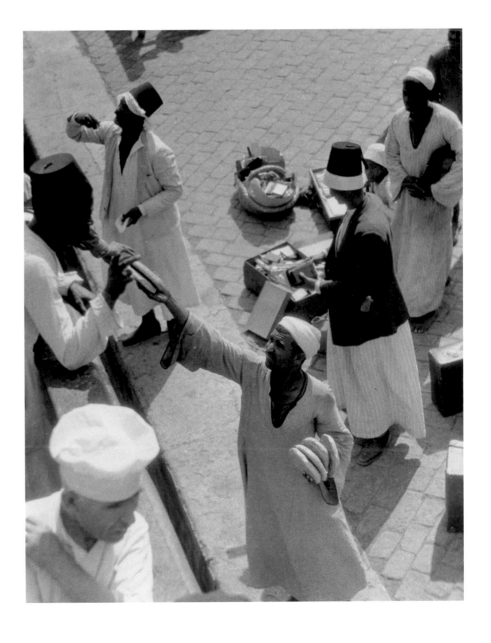

Alexandria, 1931

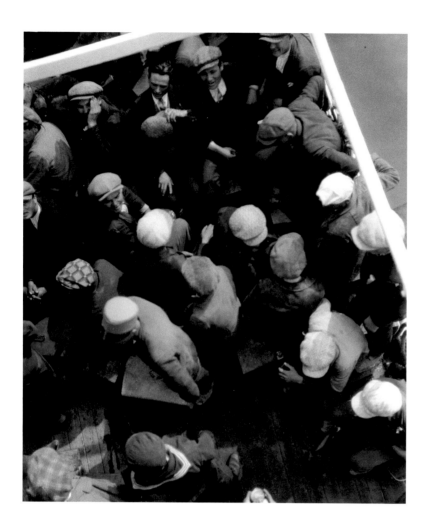

Marianne
Breslauer

Spalato, 1930

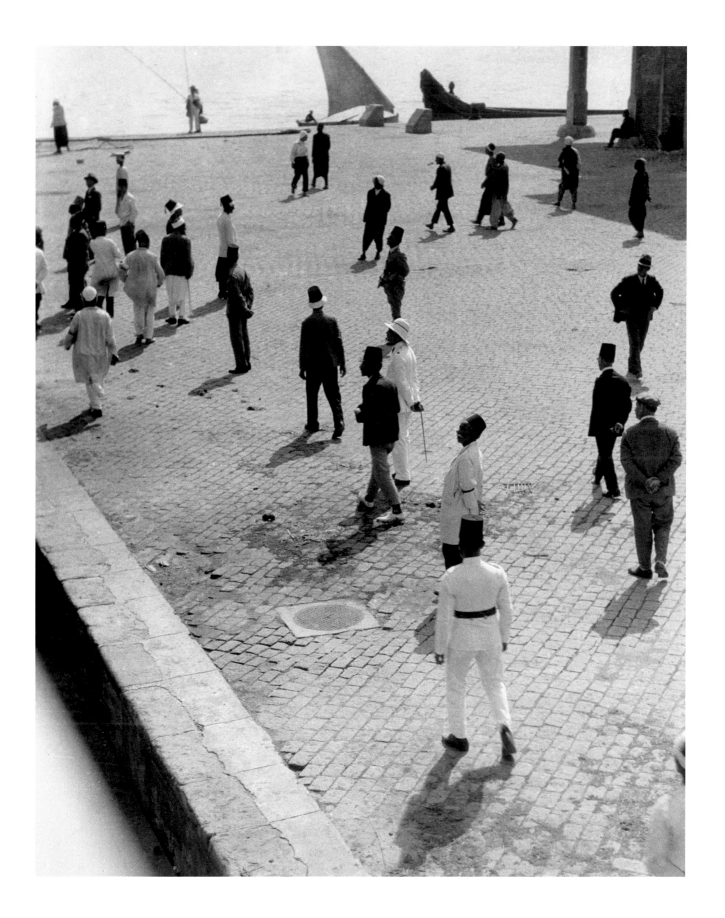

Alexandria, 1931

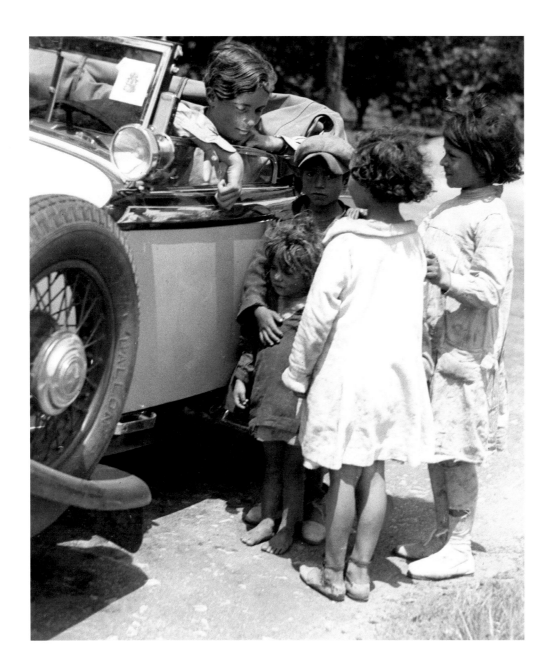

Marianne
Breslauer

Annemarie Schwarzenbach, Spanien, 1933

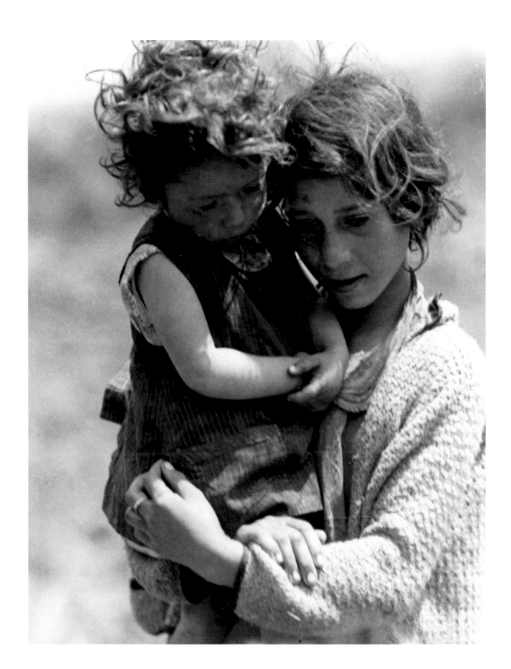

Spanien, 1933

Marianne
Breslauer

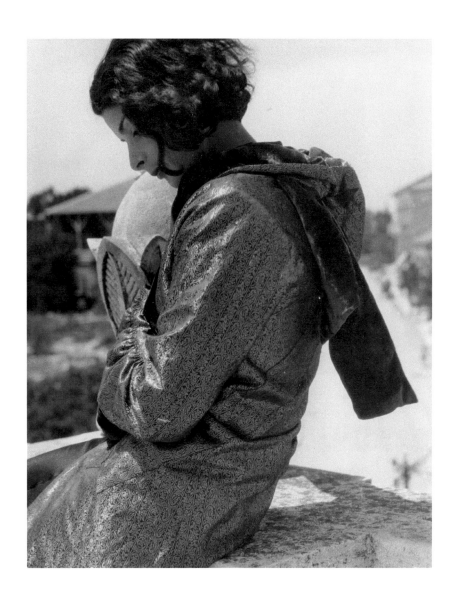

Djemila, Jerusalem, 1931

Bei Urbino, Umbrien, 1934

Evelyn Richter

1930 Geboren in Bautzen, lebt in Dresden.

1948–1952 Fotografische Ausbildung bei Pan Walther.

1953–1955 Studium der Fotografie an der HGB Leipzig.

Seit 1955 Arbeit als freiberufliche Fotografin.

1957 Gewinnt eine Reise nach Moskau in einem Wettbewerb für Fotografie.

Seit 1957 Arbeit in Serien, innerhalb derer erzählerische Fotografien zu Themen wie Reisen, Menschen in Verkehrsmitteln, Museumsbesuch und Arbeit entstehen.

1956/57 Mitglied der Fotografengruppe action fotografie.

1975 Ehrenpreis für Fotografie des Kulturbundes der DDR.

1978 Ehrenpreis der photokina Köln.

1989 Kunstpreis der DDR.

1992 Kulturpreis der Deutschen Gesellschaft für Photographie (DGPh).

1997 Stipendium der Deutschen Akademie Rom Villa Massimo.

Der Besuch der legendären Fotografieausstellung *The Family of Man* und die Beschäftigung mit Otto Steinerts Subjektiver Fotografie beeindruckten und beeinflussten Evelyn Richter maßgeblich – ebenso wie die Auseinandersetzung mit der Zeitschrift *magnum*. Da es in der DDR aufgrund ideologischer Restriktionen keine freien künstlerischen Gestaltungsmittel gab, schloss sie sich im Frühjahr 1956 mit anderen Leipziger Fotografen zur Gruppe action fotografie zusammen.

In der zweiten Ausstellung der Gruppe im November 1957 stellte Evelyn Richter eine Fotografie aus, die sie kurz zuvor in der Moskauer Tretjakow-Galerie aufgenommen hatte. Sie zeigt Museumsbesucher bei der Betrachtung von Historiengemälden und modernen Kunstwerken und porträtiert deren unmittelbares Kunsterlebnis. Das intensive Interesse der russischen Bevölkerung, sich mit Kunst zu beschäftigen, beeindruckte die Fotografin zutiefst und gab ihr den Impuls Aufnahmen zu machen, die ihre individuelle Sichtweise auf die erlebte Situation ausdrückten, ohne zu werten.

Die Bildsprache Evelyn Richters entsprach der Life-Fotografie, die sich in den USA und Frankreich nach dem Zweiten Weltkrieg entwickelte und die sie in *The Family of Man* kennengelernt hatte. Im offiziellen Kunstkanon der DDR existierte diese nicht, da die öffentliche Fotografie mit der Pressefotografie gleichgesetzt war, die im Dienste der SED dem Zweck diente, deren Ideologie in Bilder zu übersetzen.

Für Evelyn Richter war die Beschäftigung mit der fotografischen Wirklichkeit der Life-Fotografie deshalb so entscheidend, weil diese den genauen Gegenentwurf zu dem bildete, was sie in ihrer Ausbildung kennengelernt hatte. Denn weder die piktorialistische Fotografie im Umfeld des Dresdner Porträtfotografen Pan Walther noch die fotografische Praxis während des Studiums an der Leipziger Hochschule für Grafik und Buchkunst hatten die Authentizität der Fotografie ermöglicht, nach der sie suchte. Die geistige und ideologische Enge in Leipzig führte schließlich zu ihrer Exmatrikulation.

Eine Reise nach Moskau zu den Weltjugendspielen 1957 war der entscheidende Durchbruch in Evelyn Richters fotografischer Arbeit und ermöglichte es ihr, die Anregungen der westlichen Fotografie in ihre eigene Bildsprache zu übersetzen. Verantwortlich dafür war neben dem Ortswechsel ein technischer Defekt, der nicht vorhersehbar, aber für ihr zukünftiges Arbeiten maßgebend war: Als ihre Mittelformatkamera versagte, eröffnete ihr der Wechsel zu einem handlichen Kleinbildapparat neue Möglichkeiten, die weg vom inszenierten Bild hin zur erlebten Reportage führten. **Anne Wriedt**

1 Ulrich Domröse, „action fotografie", in: *Evelyn Richter. Zwischenbilanz,* Ausst.-Kat. Staatliche Galerie Moritzburg Halle (Salle), Halle (Saale) 1992, S. 11.

2 Jeannette Stoschek, „Bilder im eigenen Auftrag. Eine Annäherung an das fotografische Werk von Evelyn Richter", in: Hans W. Schmidt / Jeannette Stoschek (Hrsg.), *Evelyn Richter. Rückblick Konzepte Fragmente,* Ausst.-Kat. Museum der bildenden Künste Leipzig, Bielefeld 2005, S. 18.

3 Andreas Krase, „Evelyn Richter, Bemerkungen zu Leben und Werk", in: ebd., S. 18.

Evelyn Richter

1930 Born in Bautzen, lives in Dresden.

1948–1952 Trained as a photographer with Pan Walther.

1953–1955 Studied photography at HGB, Leipzig.

From 1955 Worked as a freelance photographer.

1957 Won a trip to Moscow in a photography competition.

From 1957 Produced series with a photographic narrative on themes like travel, people on public transport, visiting museums and work.

1956/57 Member of the photography group *action fotografie*.

1975 Photography Prize awarded by the Kulturbund der DDR.

1978 Ehrenpreis awarded by photokina, Cologne.

1989 Awarded the Kunstpreis, East Germany's national art prize.

1992 Awarded the Cultural Prize by the German Photographic Association (DGPh).

1997 Fellowship at the Deutsche Akademie Rom Villa Massimo.

Visiting the legendary photographic exhibition *The Family of Man* and discovering Otto Steinert's Subjective Photography made a lasting impression on Evelyn Richter, as did exploring the magazine *magnum*. Ideological restrictions in the GDR meant that there were no resources for free artistic creativity. In the spring of 1956, this led her to join other photographers in Leipzig in forming the group action fotografie.[1]

At the group's second exhibition in November 1957, Evelyn Richter showed a picture she had recently taken at the Tretyakov Gallery in Moscow. It depicted visitors in the museum in front of history paintings and modern works, capturing their immediate experience. The photographer had been profoundly struck by the intense interest Russians displayed in art, and this prompted her to take pictures that expressed her own personal response to a situation without being judgmental.[2]

Evelyn Richter's visual idiom was akin to that of Life photography, which emerged in the United States and France after the Second World War and which she was able to witness at *The Family of Man.* It did not form part of the official art canon in the GDR, where public photography was equated with press photography and served the Socialist Unity Party by translating ideology into imagery.

Life photography, with its pursuit of photographic reality, was a crucial discovery for Evelyn Richter because it proposed the very opposite from what she had been trained to do. Neither the pictorialist style cultivated by the Dresden portrait photographer Pan Walther nor the photographic practice she encountered during her studies at the Hochschule für Grafik und Buchkunst in Leipzig permitted the kind of authenticity she was seeking. The intellectual and ideological constraints in Leipzig ultimately led her to leave the college.[3]

The decisive breakthrough in Evelyn Richter's photography came with a trip to Moscow for the World Youth Festival in 1957, enabling her to translate input from Western photography into a visual language of her own. The catalyst was not only the change of location, but also a technical defect – unforeseeable, but vital to her future technique: when her medium-format camera failed her, she found that switching to a handy small-format camera opened up new opportunities, away from prearranged situations to reporting live experience.

Anne Wriedt

1 Ulrich Domröse, "action fotografie", in *Evelyn Richter: Zwischenbilanz,* exh. cat., Staatliche Galerie Moritzburg Halle (Halle [Saale], 1992), p. 11.

2 Jeannette Stoschek, "Bilder im eigenen Auftrag: Eine Annäherung an das fotografische Werk von Evelyn Richter", in Hans W. Schmidt/Jeannette Stoschek, eds., *Evelyn Richter: Rückblick Konzepte Fragmente* (Bielefeld, 2005), p. 18.

3 Andreas Krase, "Evelyn Richter: Bemerkungen zu Leben und Werk", in: ibid., p. 18.

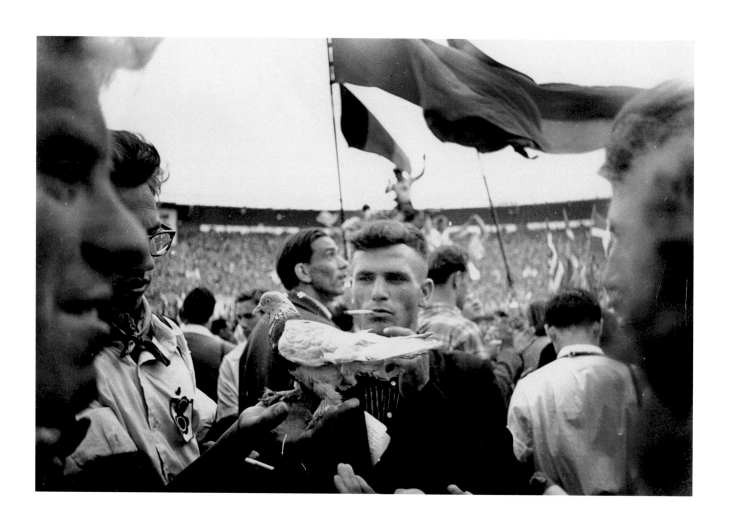

Weltjugendfestival, Moskau 1957

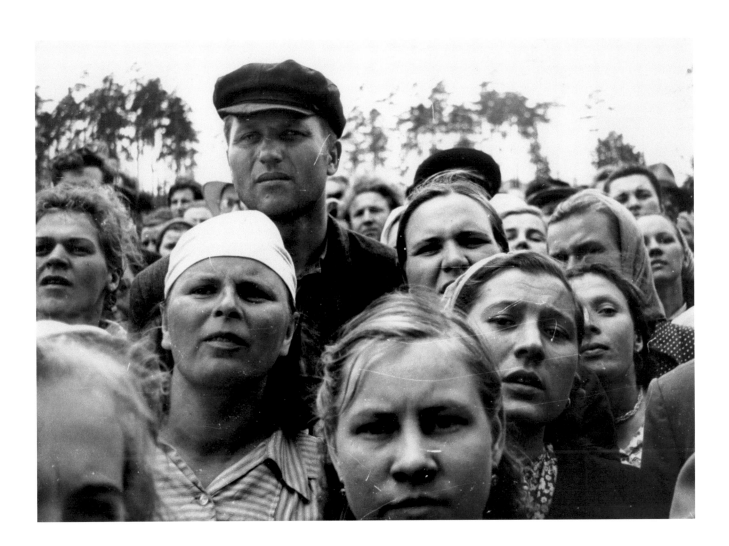

Unterwegs nach Moskau, 1957

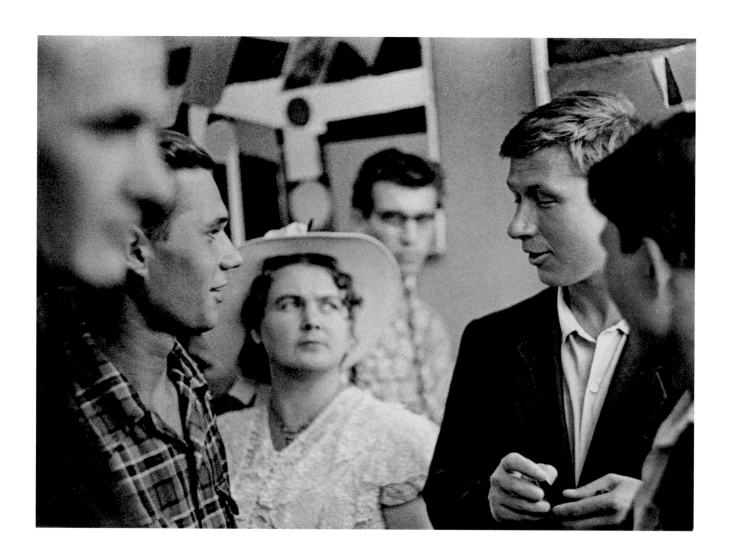

*Italienischer Beitrag zum Weltjugendfestival –
Ausstellung abstrakter Bilder,* Moskau 1957

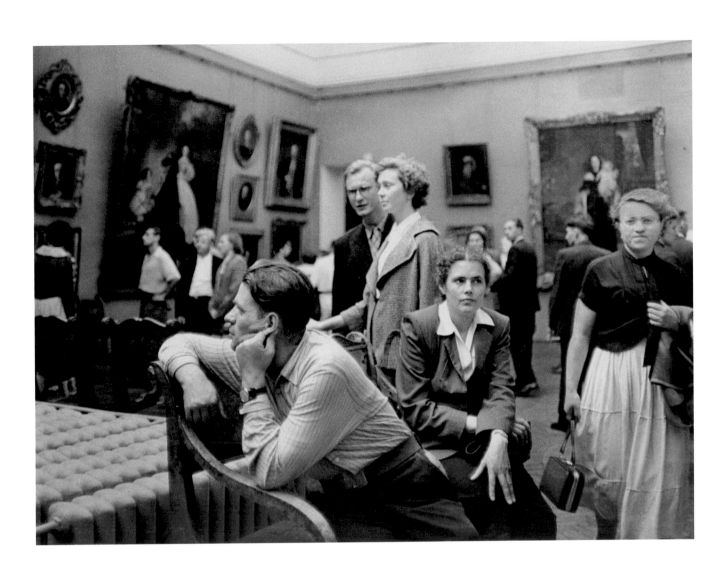

Tretjakow-Galerie, Moskau 1957

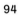

Evelyn
Richter

Moskau, 1957

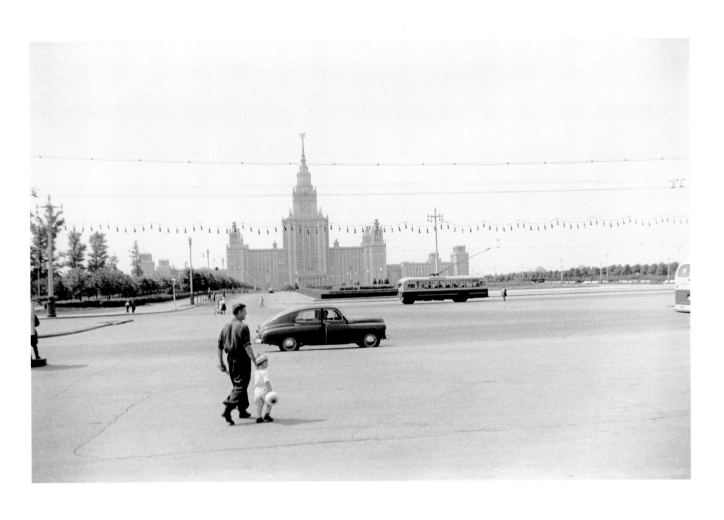

Moskau, 1957

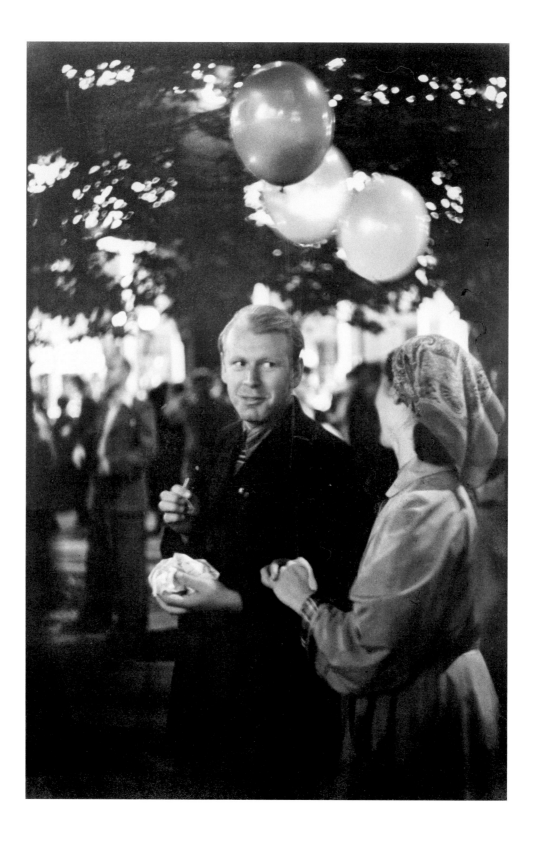

Evelyn
Richter

Moskau, 1957

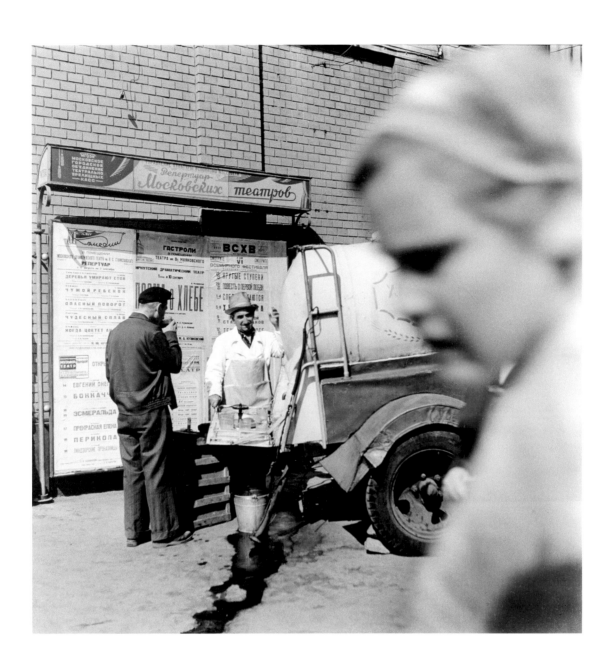

Moskau, 1957

Thomas Hoepker

1936 Geboren in München, lebt in New York und Berlin.

1950 Erste fotografische Versuche mit einer Plattenkamera.

1956–1959 Studium der Kunstgeschichte und Archäologie in Göttingen und München.

1959–1972 Zahlreiche Veröffentlichungen in den Zeitschriften *Münchner Illustrierte, Kristall, Stern, magnum* und *twen.*

1968 Kulturpreis der Deutschen Gesellschaft für Photographie (DGPh).

Seit 1972 Kameramann und Produzent von Fernsehdokumentationen.

1974–1976 Längere Aufenthalte in der DDR und den USA als Korrespondent für den *Stern.*

1986–1989 Art-Direktor in der Chefredaktion des *Stern.*

Seit 1989 Mitglied der Fotografenagentur Magnum.

2003–2007 Präsident der Fotografenagentur Magnum.

1963 reiste Thomas Hoepker im Auftrag der damals bedeutenden Hamburger Zeitschrift *Kristall* in die USA, um gemeinsam mit dem Journalisten Rolf Winkler das Land innerhalb von drei Monaten von der Ostküste zur Westküste und zurück zu durchqueren. Mit dieser Reise sollten Einblicke in ein Land gegeben werden, dessen mediale Wahrnehmung noch immer vom Leben in den Metropolen bestimmt wurde. Die Veröffentlichung der Reportage erfolgte im Jahr darauf in mehreren Heften mit unterschiedlichen inhaltlichen Fragestellungen.

Drei Jahrzehnte nach Erich Salomons Wirken hatte sich bei den großen westdeutschen Illustrierten ein neues Profil durchgesetzt. Als Vorbilder dienten die amerikanischen Blätter *Life* und *Look*. Die Vorherrschaft des Bildes und der Bildgeschichte gegenüber dem Text, die Ende der 1920er-Jahre begann, hatte sich nun endgültig etabliert. Damit verbunden war, dass man noch stärker auf die Individualität und die subjektive Handschrift des Fotografen setzte – die als Autoren wahrgenommen werden sollten und wollten. Eine wirkliche Neuerung war indes, dass man nun auch Fotoreportagen aus den entferntesten Winkeln der Welt zu sehen bekam und dafür keine Kosten scheute. Diese neue Blütezeit des Fotojournalismus wurde allerdings durch nachgewiesene Manipulationen am vorgelegten Material erschüttert. Der damit verbundene Vertrauensverlust in den Informationswert des Mediums und die immer stärker werdende Ausstrahlungskraft des Fernsehens setzten dieser Entwicklung jedoch bald schon ein Ende.

Bei der USA-Reise 1963 stand Thomas Hoepker noch am Anfang seines Berufslebens. Erst drei Jahre zuvor hatte er seinen ersten Vertrag bei der *Münchner Illustrierten* bekommen. Doch da hatte er bereits klare Vorstellungen von seinem Beruf formuliert. Zu seinen Prämissen gehörte, dass eine Fotografie nur dann überzeugend wirken könne, wenn das Bild deckungsgleich mit der inneren Haltung des Fotografen sei. Maximen wie sie in dieser Zeit Karl Pawek in seiner „Totalen Photographie" vertrat, nach denen Pathos und sensationelle Überhöhungen taugliche Mittel zur größtmöglichen Wirkung waren, lehnte er ab. Thomas Hoepker wollte sich mit den großen Fragen seiner Zeit auf eine differenzierte Weise beschäftigen, weil er „hin und wieder etwas in Bewegung bringen [wollte], um zu helfen".[1]

Unter diesen Gesichtspunkten verwundert es nicht, dass er sich von der eigenwilligen Bildsprache des in den USA lebenden Schweizer Fotografen Robert Frank und dessen 1959 erschienenem Buch *The Americans* beeinflussen ließ. Ähnlich wie Franks desillusionierendes Fazit über das Lebensgefühl der Amerikaner am Ende der 1950er-Jahre war auch Hoepkers Bericht über den Zustand der USA durchgängig kritisch. Seine Bilder sind eine Kritik am American Way of Life mit seiner Propagierung von Profitstreben, seinem grenzenlosen Konsum, dem Nationalismus und Rassismus und der damit verbundenen Armut und Einsamkeit.

Ulrich Domröse

1 Thomas Hoepker zit. nach: Wolf Strache /Otto Steinert (Hrsg.), *Das deutsche Lichtbild. Jahresschau 1965,* Stuttgart 1964, S.159.

Thomas Hoepker

1936 Born in Munich, lives in New York and Berlin.

1950 First attempts at photography with a plate camera.

1956–1959 Studied art history and archaeology in Göttingen and Munich.

1959–1972 Numerous publications in the magazines *Münchner Illustrierte, Kristall, Stern, magnum* and *twen.*

1968 Awarded the Cultural Prize by the German Photographic Association (DGPh).

From 1972 TV documentary cameraman and producer.

1974–1976 Lengthy periods as *Stern* correspondent in East Germany and the United States.

1986–1989 Art director on *Stern's* editorial team.

From 1989 Member of Magnum Photos.

2003–2007 President of Magnum Photos.

In 1963 Thomas Hoepker travelled to the United States on a commission from *Kristall,* then a major Hamburg-based magazine, to accompany the journalist Rolf Winkler during a three-month journey from the East Coast to the West Coast and back again. The trip was aimed at offering insights into a country whose media perception was still dominated by life in the big cities. The reportage was published the following year in several issues focussing on different themes.

Thirty years after Erich Salomon, the leading illustrated magazines in West Germany had updated their approach, influenced by the American periodicals *Life* and *Look.* The dominance of the image and the pictorial narrative over the text, a trend which had begun to emerge in the late nineteen-twenties, was now definitively established. As a result, greater importance was attached to the individual style and subjective technique of photographers, who justifiably wanted their authorial status to be acknowledged. Another truly new feature was that photo reportage was now available from the remotest corners of the globe and no expense was spared to obtain it. This new heyday of photojournalism was shattered, however, when submitted material was proven to have been manipulated. The consequent loss of trust in the information value of photography as a medium, combined with the growing appeal of television, soon put an end to this development.

When Thomas Hoepker visited the United States in 1963, he was at the beginning of his career. Just three years earlier he had signed his first contract with the *Münchner Illustrierte,* and already he had formulated clear ideas about his profession. One of his principles was that a photograph would only be convincing if the image reflected the deep-held views of the photographer. He rejected maxims of the kind championed at the time by Karl Pawek with his "total photography", suggesting that pathos and sensationalism were suitable tools for achieving maximum impact. Thomas Hoepker hoped to address the major issues of his day in a differentiated manner because he wanted "to set something in motion now and then, to help".[1]

In this light it is hardly surprising that he was influenced by the unconventional visual idiom of the Swiss-born American photographer Robert Frank and his book *The Americans* published in 1959. Like Frank's disillusioned conclusions about American attitudes in the late nineteen-fifties, Hoepker's account of the situation in the United States was critical throughout. His pictures take issue with the American way of life, its promotion of the pursuit of profit, its unbridled consumerism, the nationalism and racism, and the associated poverty and loneliness. **Ulrich Domröse**

1 Thomas Hoepker, quoted in: Wolf Strache/Otto Steinert eds., *Das deutsche Lichtbild: Jahresschau 1965,* (Stuttgart, 1964), p. 159.

Thomas
Hoepker

Souvenirshop mit John F. Kennedy-
Plakette, Reno, Nevada, 1963

*Alte Dame auf einem Festwagen bei der
Parade zum 4. Juli,* San Francisco, 1963

104

Thomas
Hoepker

Football-Training im Abendlicht,
Butte, Montana, 1963

The Mystery of Life, Skulptur im Forest
Lawn Memorial Park, Los Angeles, 1963

Thomas
Hoepker

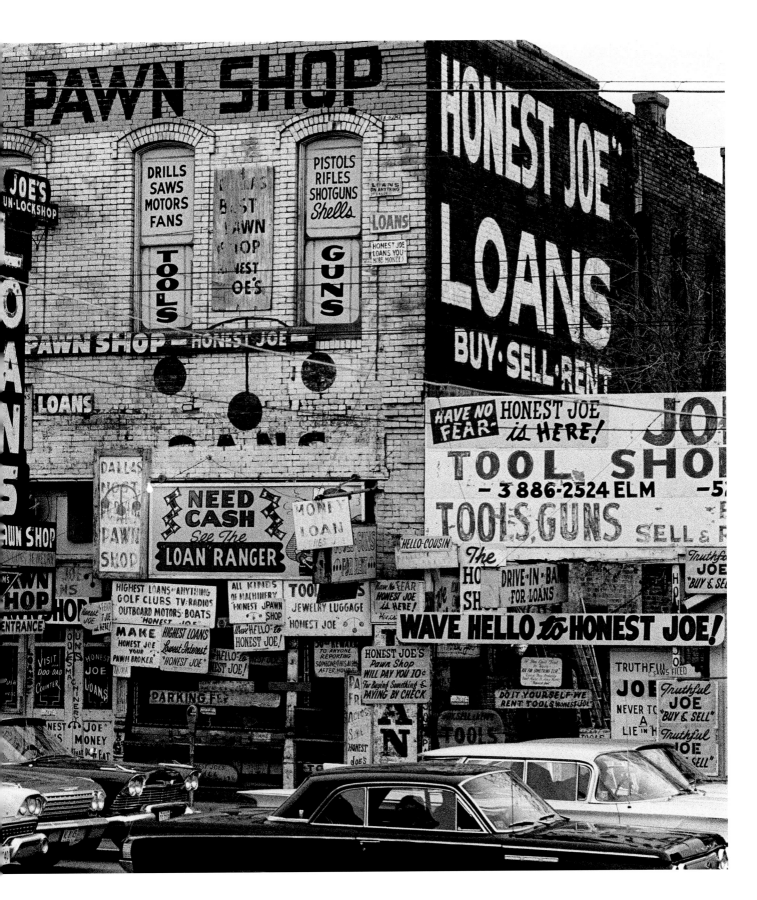

Honest Joe's Leihhaus, Houston, Texas, 1963

Thomas
Hoepker

*Vater und Sohn mit Spielzeughelm und -gewehr
salutieren am Grab von John F. Kennedy auf dem
Arlington Friedhof,* Washington D.C., 1963

Werbung für ein Mittel gegen Sodbrennen
an einem Bus, New York, 1963

Thomas
Hoepker

Ein Unfall in Harlem, New York City, 1963

In einer Kleinstadt in Iowa, 1963

Hans Pieler

1951 Geboren in Bielefeld.

1972–1978 Studium der Soziologie und des Journalismus an der FU Berlin.

Ab 1979 Selbstständiger Fotograf im Bereich Werbung und Journalismus.

1984 Die Serie *Transit Berlin-Hamburg-Berlin* entsteht in Zusammenarbeit mit Wolf Lützen.

1992 Veröffentlichung seines ersten Fotobuchs *StopOver*.

1993 Die Serie *Zu Hause in Neufünfland* erscheint, eine dokumentarische Arbeit, die Einblicke in ostdeutsche Lebenswelten nach der Wende zeigt.

1996 Stipendium für Fotografie der Senatsverwaltung für Wissenschaft, Forschung und Kultur in Berlin.

2012 Gestorben auf Mallorca.

Wolf Lützen

1946 Geboren in Mohrkirch/Angeln, lebt in Berlin und Mohrkirch.

1965–1978 Studium der Kunst- und Werkerziehung an der SHfbK Berlin, Studium der Literatur- und Medienwissenschaft an der Technischen Universität Berlin.

1971 Meisterschüler bei Johannes Geccelli.

1978–1983 Wissenschaftlicher Assistent am Institut für Theaterwissenschaft der Freien Universität Berlin.

1984–2006 Hörfunkredakteur bei Berlin 88,8 und inforadio rbb.

1984 Die Serie *Transit Berlin-Hamburg-Berlin* entsteht in Zusammenarbeit mit Hans Pieler.

2007 Fotoprojekt *50 Jahre Hansaviertel*.

Seit 2006 freier Autor, Maler und Bildhauer.

Seit 2008 Mitglied des Künstlernetzwerks Südwestpassage.

Seit 2015 Mitglied von Kunst im Norden.

Das Unterwegssein gehört zum Reisen dazu. Dennoch wird es zumeist als notwendiges Übel angesehen und findet wenig Beachtung. Wenn überhaupt, gibt es nur vereinzelt Bilder davon. Bei der Serie *Transit* von Hans Pieler und Wolf Lützen ist das anders, denn hier war das Unterwegssein der eigentliche Anlass für ihr Projekt.

Im Oktober 1984 durchquerten die beiden West-Berliner mit einem Kleinbus die DDR auf der Transitstrecke West-Berlin-Hamburg und zurück. Angeregt durch die Arbeiten von Robert Frank, Dorothea Lange und Walker Evans hatte Pieler kurz zuvor die USA bereist und fotografisch in der Art eines Art Roadmovie dokumentiert. Nun wollte er gemeinsam mit Wolf Lützen die bizarre Atmosphäre auf einer deutsch-deutschen Transitstrecke dafür nutzen, etwas über die DDR und das Verhältnis zwischen den beiden deutschen Staaten zu erzählen. Doch die Zustände auf den stark bewachten Transitstrecken zwischen der Bundesrepublik und West-Berlin waren heikel: an der Grenze fanden massive Kontrollen statt, es war strengstens verboten die Transitstrecke zu verlassen, jeglicher persönlicher Kontakt zwischen den Menschen aus Ost und West wurde verhindert, und natürlich herrschte ein striktes Fotografierverbot. Es galt also mit versteckter Kamera zu arbeiten.

Ganz sicher barg das Risiko, mit dem Projekt zu scheitern, zugleich die Herausforderung. Auch konnten sich handfeste Probleme entwickeln. Im Extremfall drohte das Verbot, die DDR in Zukunft zu durchqueren. Die Hamburger Strecke war für das Unternehmen der Fotografen besonders geeignet, weil der Autobahnzubringer von West-Berlin aus noch nicht fertig war und die Fahrt so über eine weite Strecke auf der normalen Fernverkehrsstraße erfolgte, wodurch man dem Alltagsleben in der DDR näher kam als auf der isolierten Autobahn. Bei ihren Experimenten vor Reiseantritt wurde Pieler und Lützen die Bedeutung der Rückspiegel bewusst, durch die eine zusätzliche Erzählebene in die Bilder kam. Um diesen Effekt maximal zu nutzen und Verzerrungen durch die konvexen Standardgläser zu verhindern, tauschen sie diese gegen flache Spiegelgläser aus. Fotografiert wurde selbstverständlich vom Beifahrersitz aus und beim Fahren löste man sich ab. Es war voraussehbar, dass das Spektrum eindrucksvoller Motive aus dieser Perspektive begrenzt sein würde. Dennoch mussten die beiden versuchen, ein atmosphärisch geprägtes, aussagefähiges Gesamtbild entstehen zu lassen.

Das Roadmovie, das im Zuge der Beat Generation in den USA der 1950er-Jahre eine Metapher für die Suche nach Freiheit und Identität gewesen war, wurde durch Hans Pieler und Wolf Lützen zu einer Erzählung über einen Staat, der aus seiner selbst gewählten Isolation heraus allem Fremden misstrauisch begegnete, sich selbst mit seinen Parolen und Slogans feierte und dessen äußeres Erscheinungsbild – aus der Perspektive des Westens gesehen – sich wie eine Reise in die eigene Vergangenheit darbot.

Transit ist die einzige Arbeit ihrer Art über die deutsch-deutsche Teilung geblieben und wurde erstmals 2014 ausgestellt sowie als Buch veröffentlicht. **Ulrich Domröse**

Hans Pieler

1951 Born in Bielefeld.

1972–1978 Studied sociology and journalism at FU, Berlin.

From 1979 Freelance photographer for advertising and journalism.

1984 Produced the series *Transit Berlin-Hamburg-Berlin* together with Wolf Lützen.

1992 Published his first photography book *StopOver*.

1993 Published the series *Zu Hause in Neufünfland,* a documentary piece depicting East German life after German unification.

1996 Photography fellowship from the Berlin Senate Department of Science, Research and Culture.

2012 Died in Majorca.

Wolf Lützen

1946 Born in Mohrkirch/Angeln, lives in Berlin and Mohrkirch.

1965–1978 Studied art and school handicrafts at SHfbK, Berlin, then literature and media studies at TU, Berlin.

1971 Master class with Johannes Geccelli.

1978–1983 Research assistant in the Institute of Theatre Studies at FU, Berlin.

1984–2006 Radio editor for Berlin 88,8 and inforadio rbb.

1984 Produced the series *Transit Berlin-Hamburg-Berlin* together with Hans Pieler.

2007 Photo project 50 *Jahre Hansa-viertel.*

From 2006 Freelance writer, painter and sculptor.

From 2008 Member of the artists' network *Südwestpassage.*

From 2015 Member of *Kunst im Norden.*

Being on the road is part of travelling. Even so, it is usually treated as a necessary evil and receives little attention. There are few, if any, photographs to describe it. The series *Transit* by Hans Pieler and Wolf Lützen is different: being on the road was the very purpose of the project.

In October 1984, the two West Berliners drove their minibus through East Germany along the transit route for westerners between West Berlin and Hamburg. Inspired by the work of Robert Frank, Dorothea Lange and Walker Evans, Pieler had recently travelled around the United States taking documentary photographs in the style of a road movie. His intention now, together with Wolf Lützen, was to exploit the bizarre atmosphere of the transit route to convey something about the GDR and the relationship between the two German states. But conditions were sensitive on the heavily guarded transit links between West Germany and West Berlin: there were draconian border checks, it was strictly forbidden to leave the route, personal contact of any kind between easterners and westerners was prevented, and of course photography was not permitted at all. The camera would have to be hidden.

No doubt the risk of failure was part of the challenge. Besides, there might be practical consequences. In the worst case, the pair would be banned from crossing through the GDR in future. The Hamburg route was particularly suited for this photographic venture because the motorway spur from West Berlin had not yet been finished, which meant spending a long stretch of the journey on normal main roads – a chance to get closer to everyday life in the GDR than on the isolated motorway.

While they were experimenting prior to the journey, Pieler and Lützen realised the importance of the mirrors, which would add an additional narrative plane to the imagery. To make maximum use of the effect and prevent the distortion incurred by standard convex glass, they replaced them with flat reflective glass. The photographs were naturally taken from the passenger seat, and they took turns driving. It was clear in advance that the spectrum of impressive motifs captured from this angle was going to be limited. Nevertheless, the pair would attempt to produce an atmospheric, meaningful whole.

The road movie, a metaphor for the quest for freedom and identity in the wake of the American Beat Generation of the nineteen-fifties, was transformed by Hans Pieler and Wolf Lützen into a narrative about a country where self-imposed isolation induced suspicion about anything from the outside, which sang its own praises in slogans and banners, and which for westerners conjured up a journey into their own past.

Transit remained the only work of its kind about Germany's division. Only in 2014 was it exhibited and published as a book.

Ulrich Domröse

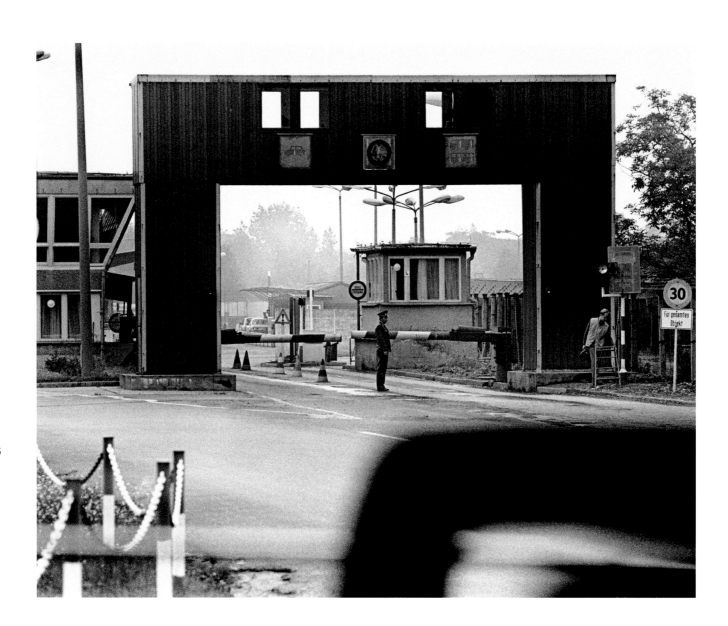

Hans Wolf
Pieler Lützen

Aus der Serie: *Transit Berlin–Hamburg–Berlin*, Oktober 1984

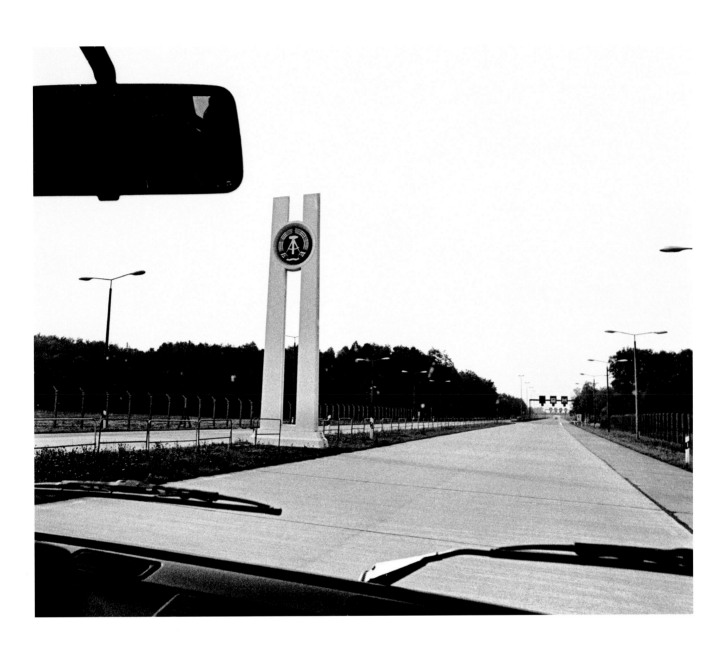

Aus der Serie: *Transit Berlin–Hamburg–Berlin,* Oktober 1984

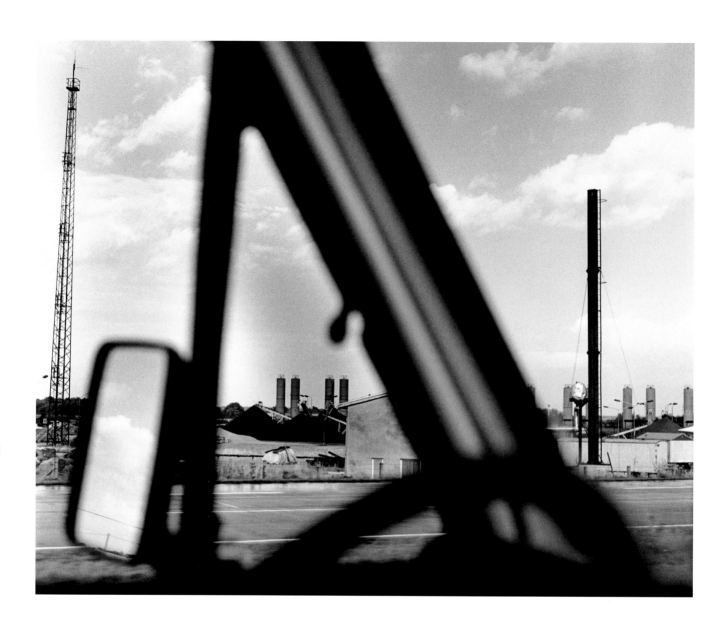

Hans Wolf
Pieler Lützen Aus der Serie: *Transit Berlin–Hamburg–Berlin*, Oktober 1984

119

Aus der Serie: *Transit Berlin–Hamburg–Berlin,* Oktober 1984

Hans Wolf
Pieler Lützen

Aus der Serie: *Transit Berlin–Hamburg–Berlin*, Oktober 1984

Aus der Serie: *Transit Berlin–Hamburg–Berlin,* Oktober 1984

Hans Wolf
Pieler Lützen Aus der Serie: *Transit Berlin–Hamburg–Berlin,* Oktober 1984

123

Aus der Serie: *Transit Berlin–Hamburg–Berlin*, Oktober 1984

Hans Wolf
Pieler Lützen

Aus der Serie: *Transit Berlin–Hamburg–Berlin*, Oktober 1984

Aus der Serie: *Transit Berlin–Hamburg–Berlin*, Oktober 1984

Ulrich Wüst

1949 Geboren in Magdeburg, lebt in Berlin.

1967–1972 Studium der Stadtplanung an der Hochschule für Architektur und Bauwesen, Weimar.

1979–1982 Arbeit als Stadtplaner und Bildredakteur bei der Fachzeitschrift *Farbe und Raum.*

1979–1987 Die erste wichtige Serie *Stadt-Bilder* entsteht.

Seit 1985 freiberuflicher Fotograf.

1991 Stipendium der Stiftung Kulturfonds, Berlin.

1994 Stipendium der Senatsverwaltung für kulturelle Angelegenheiten, Berlin.

1998 Stipendium des Kunstfonds e. V., Bonn.

2000 Helen-Abbott-Preis für bildende Kunst.

2016 Ausstellung *Stadtbilder/Spätsommer/Randlagen* in der C/O Berlin Foundation.

Wer sich auf Reisen begibt, hat auch Vorstellungen vom Ziel. Je länger der Beginn der Reise auf sich warten lässt, desto mehr tut die Fantasie das Ihre dazu. Doch was passiert mit diesen Bildern, wenn bestimmte Umstände verhindern, dass die Reise überhaupt stattfinden kann?

Auf diesen prekären Zustand reagierte Ulrich Wüst mit seiner Serie *Kopfreisen,* mit der er 1981 begann. Wie alle DDR-Bürger war er von staatlichen Restriktionen betroffen, die es ihm bis in die späten 1980er-Jahre praktisch unmöglich machten, in den Westen zu reisen. Dabei war mit dem Westen für ihn und für die meisten seiner Generation aus dem Osten eigentlich der Süden gemeint, der mit seinem Flair des Mediterranen die Vorstellungen von Freiheit und Lebensfreude beherrschte. Die Sehnsucht nach dieser Region dadurch zu stillen, dass man in die wenigen Länder des Ostblocks fuhr, die am Mittelmeer gelegen waren, musste scheitern. Sie waren Teil desselben Herrschaftssystems und damit emotional diskreditiert.

Um mit dem drängenden Fernweh fertigzuwerden, griff Wüst zu einer außergewöhnlichen Form der Sublimierung. Er suchte in seiner Lebensumgebung im Osten Deutschlands nach Bildern, die seinen Vorstellungen von der fernen Welt entsprachen und entdeckte so die Ägäis in Mecklenburg und die Toskana in Thüringen. Die Kopie trat an die Stelle des Originals.

Während der Entstehungszeit dieser Serie arbeitete Ulrich Wüst bereits als freier Fotograf an einem groß angelegten Projekt über die Architektur und Stadtplanung in der DDR, für das es keinen offiziellen Auftrag gab. Damit gehörte er zu den sogenannten Autorenfotografen, die sich Ende der 1970er-Jahre in Ost und West gleichermaßen dazu entschlossen hatten, den angewandten Bereich zu verlassen, um einer unabhängigen künstlerischen Arbeitsweise nachzugehen. Es sind Stadtfotografien, für die es wegen der nüchternen und schonungslosen Bestandsaufnahme über den Verfall und die Verwahrlosung städtischer Lebensräume – wenn überhaupt – nur eine sehr begrenzte Aussicht auf Veröffentlichung in kleinen Galerien gab.

Nach dem Fall der Mauer reiste Ulrich Wüst nun aber tatsächlich ans Mittelmeer und dann weiter in die Welt. Daraus entstand die Werkgruppe *Irrfahrten*[1], mit der er ernüchtert belegte, dass die Realität mit der Illusion nicht nur nicht in Einklang zu bringen ist, sondern dass ihn die alltägliche Wirklichkeit, die er in der Fremde erlebte, paradoxerweise sogar an die DDR erinnerte.

Ulrich Domröse

1 2004 erschien im Verlag Walther König das Buch *Kopfreisen und Irrfahrten,* in dem die beiden Serien erstmalig zusammengeführt worden sind.

Ulrich Wüst

1949 Born in Magdeburg, lives in Berlin.

1967–1972 Studied urban planning at HAB, Weimar.

1979–1982 Worked as an urban planner and picture editor for the trade journal *Farbe und Raum*.

1979–1987 First major series *Stadt-Bilder*.

From 1985 Freelance photographer.

1991 Fellowship from Stiftung Kulturfonds, Berlin.

1994 Fellowship of the Berlin Senate Department of Cultural Affairs.

1998 Fellowship from Kunstfonds, Bonn.

2000 Helen Abbott Prize for Fine Arts.

2016 Exhibition *Stadtbilder/Spätsommer/ Randlagen* at C/O Berlin Foundation.

When people set out on a journey, they have a mental picture of their destination. The more time passes before they leave, the more work is left to the imagination. But what happens to these images when circumstances prevent the journey from taking place at all?

Ulrich Wüst responded to this precarious state with his series *Mind Travel (Kopfreisen),* begun in 1981. Like all East Germans, he was affected by state restrictions on travel, making it practically impossible for him to visit the West until the end of the nineteen-eighties. In fact, for him and most of his generation from the East, the West really meant the South and a Mediterranean flair that pervaded their imaginings of freedom and carefree living. The yearning for that part of the world could never be satisfied by trips to the few countries in the Eastern Bloc that lay on the Mediterranean Coast. They were part of the same power system and hence emotionally disqualified.

To cope with an insistent longing for faraway places, Wüst resorted to an unusual form of sublimation. He scanned his East German surroundings for images to match his ideas of a distant world, and in the course of this exercise he found the Aegean in Mecklenburg and Tuscany in Thuringia. The copy became a surrogate for the original. While he was working on this series, Ulrich Wüst was providing freelance input for a project about architecture and urban planning in the GDR. It was a big project but there was no official commission, making him one of the first auteur photographers in both East and West who chose, in the late nineteen-seventies, to put commercial photography behind them and pursue an independent artistic technique. These were urban photographs, and their prospects of publication in small galleries were at best extremely limited and at worst non-existent, given their blunt, brutal depiction of decay and neglect in urban spaces.

After the Wall fell, Ulrich Wüst really did travel to the Mediterranean and beyond. The result was the series *Meandering (Irrfahrten)*[1], his sober demonstration that reality and illusion are not only irreconcilable, but that the everyday reality he experienced abroad reminded him, paradoxically, of the German Democratic Republic.

Ulrich Domröse

1 In 2004 Walther König published the book *Kopfreisen und Irrfahrten,* bringing both series together for the first time.

Aus der Serie: *Kopfreisen und Irrfahrten,* 1981

Aus der Serie: *Kopfreisen und Irrfahrten*, 1986

132

Aus der Serie: *Kopfreisen und Irrfahrten*, 1993

Aus der Serie: *Kopfreisen und Irrfahrten*, 1991

Aus der Serie: *Kopfreisen und Irrfahrten*, 1993
Aus der Serie: *Kopfreisen und Irrfahrten*, 1980

134

Aus der Serie: *Kopfreisen und Irrfahrten,* 1993

Aus der Serie: *Kopfreisen und Irrfahrten,* 1985

136

Aus der Serie: *Kopfreisen und Irrfahrten*, 1993

Aus der Serie: *Kopfreisen und Irrfahrten*, 1991

137

Aus der Serie: *Kopfreisen und Irrfahrten*, 1989
Aus der Serie: *Kopfreisen und Irrfahrten*, 1987

Ulrich
Wüst

Aus der Serie: *Kopfreisen und Irrfahrten,* 1980

Aus der Serie: *Kopfreisen und Irrfahrten*, 1991

Karl von Westerholt

1963 Geboren in Gießen, lebt in Köln.

1984/85 Studium der Soziologie und Politologie an der Universität Konstanz.

1987–1994 Studium der Fotografie bei Inge Osswald und Jürgen Klauke an der UGH Essen.

1990–2011 Entstehung der Werkgruppe *Die Welt in Auszügen I–IV*.

1991 Stipendium für Fotografie des Berliner Kultursenats.

1995 Förderpreis des Rheinischen Kultur-preises der Sparkassenstiftung zur Förderung Rheinischen Kulturguts.

Karl von Westerholt reiste fünf Jahre um die ganze Welt. War er deshalb ein Suchender, ein von Neugier Getriebener, der immer wieder loszog, weil er nicht anders konnte? Weit gefehlt, denn eigentlich empfand er das Reisen eher als Belästigung. Nein, was ihn trieb, war ein auf drei Teile angelegtes künstlerisches Konzept, das zum Abschluss gebracht werden sollte und dem noch der aufwendigste dritte Teil fehlte.

Schon bei den ersten beiden Teilen von *Die Welt in Auszügen* hatte Westerholt sich dafür entschieden, bestimmte Phänomene der Welt zu untersuchen und sie so darzustellen, dass hinter ihrem äußeren Erscheinungsbild die Ideen, Vorstellungen und Träume der Menschen spürbar sind. Der erste Teil beschäftigte sich mit dem urbanen Lebensraum, der zweite mit alltäglichen Gebrauchsgegenständen, und nun – im dritten Teil – ging es also um nichts weniger als um die Darstellung der Welt als Ganzes.

Aber was wäre dafür zu fotografieren? Westerholt entschied sich für Objekte und Orte, die im Laufe des modernen Massentourismus als Sehenswürdigkeiten angesehen wurden und sich damit einem allgemeinen kollektiven Gedächtnis eingeprägt haben. Dazu gehörten besondere Naturschönheiten, Stätten mit einer wichtigen kulturellen Ausstrahlungskraft und Menschen und Tiere, die eine Kultur repräsentieren.

Noch bevor er auch nur einen Schritt aus der Wohnung tat, war das Konzept so weit ausgefeilt, dass er die Bilder bereits vor dem inneren Auge hatte. Auch für deren spätere Präsentationsform hatte der Fotograf sich zu diesem Zeitpunkt bereits entschieden. Es sollten kleine Bilder im Format von 6 × 9 Zentimeter mit gezacktem, schwarzem Rand und brauner Tönung sein, ähnlich wie die Knipserfotografie vom beginnenden 20. Jahrhundert. Die Idee entstand beim Betrachten von alten Familienalben, in denen auch die Bilder von nahen und fernen Reisen zum untrennbaren Bestandteil familiärer Mythen geworden waren.

In der Ausstellungsvariante sollten sie in einem aufwendigen, 50 × 50 Zentimeter großen Kastenrahmen montiert werden. Diese ästhetische Entscheidung war dafür verantwortlich, dass eine merkwürdige Distanz zwischen dem unmittelbaren Gegenwartsbezug der Aufnahmen und ihrer Inszenierung entsteht. Das hat zur Folge, dass uns die Bilder wie historische Aufnahmen erscheinen und wir die Cheops-Pyramide und die schrille Welt von Las Vegas als vollkommen gleichwertige Phänomene ansehen.

Die Reisen des Käpt'n Brass, wie der Untertitel des dritten Teils von *Die Welt in Auszügen* lautet, ist neben der Problematisierung von Wahrnehmungsfragen, die die Fotografie als abbildendes Medium betrifft, auch eine Persiflage auf die weltreisenden Touristen, die sich mit ihren Fotografien wie Sammler durch die Welt bewegen und am Ende meinen, das Leben in der Fremde zu verstehen. Andererseits ist es ein Hohelied auf die Größe, die Schönheit und die Unerschöpflichkeit der Erde – und zwar nicht aus dem Blickwinkel einer sensationslüsternen Werbeindustrie, sondern aus der Perspektive ihrer ganz alltäglichen Großartigkeit. **Ulrich Domröse**

Karl von Westerholt

1963 Born in Giessen, lives in Cologne.

1984/85 Studied sociology and political science at Konstanz University.

1987–1994 Studied photography with Inge Osswald and Jürgen Klauke at UGH, Essen.

1990–2011 Produced the group *The World in Excerpts I–IV*.

1991 Photography Fellowship of the Berlin Senate Department of Culture.

1995 Awarded the Young Artist's Prize by the German Savings Banks Foundation in the Rhineland.

Karl von Westerholt spent five years travelling around the world. Does that make him a man with a quest, driven by curiosity, always on the road because he had no choice? Not at all. In fact, he found travelling a nuisance. No, what drove him was a conceptual project devised in three parts which demanded completion and for which he still did not have the third, most arduous section.

Westerholt had already decided, when working on the first two parts of *The World in Excerpts,* that he was going to explore specific phenomena in the world and present them in such a way that human ideas, imaginings and dreams would shimmer through outward manifestations. The first section was about living in the urban space, the second was about everyday utensils, and now–in this third section–his theme was no less than depicting the entire world.

But what photograph can illustrate that? Westerholt chose objects and places which have been established by mass tourism as sights and are now engraved within the universal collective memory. They notably include natural wonders, places emanating a significant cultural presence, and people or animals symbolising a culture.

By the time he left home, the concept was so finely tuned that he could already see the pictures in his mind's eye. The photographer knew, by this point, exactly how he intended to display them. They would be small photographs with a 6 × 9 format, jagged black edges and brown tones, rather like early twentieth-century snapshots. The idea came to him while he was browsing through old family albums, with images from journeys far and near which had struck firm roots in family myth.

In the exhibition version, they would be mounted in an elaborate 50 by 50 centimetre box frame. This aesthetic strategy accounts for the strange disconnect between the present immediacy of the photographs and the way in which they are staged. As a result, the pictures look like historical photographs, and the gaudy world of Las Vegas comes across as a phenomenon of equal value to the Great Pyramid of Cheops.

The Travels of Captain Brass, the title chosen for the third installment of *The World in Excerpts,* not only raises issues about perception associated with photography as a medium of representation, but also parodies those globetrotting tourists who travel the world with their photographs like collectors and think they have grasped life in foreign parts. At the same time, it is a hymn to the grandeur, beauty and boundlessness of the planet–not from the angle of a sensation-crazed advertising industry, but from the perspective of its entirely everyday magnificence.

Ulrich Domröse

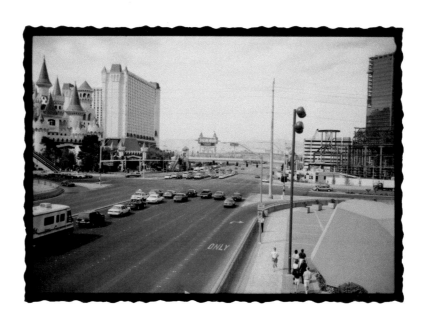

144

Aus der Serie: *Die Welt in Auszügen, Teil III
(Die Reisen des Käpt'n Brass)*, 1995–1999

Aus der Serie: *Die Welt in Auszügen, Teil III*
(Die Reisen des Käpt'n Brass), 1995–1999

Aus der Serie: *Die Welt in Auszügen, Teil III*
(Die Reisen des Käpt'n Brass), 1995–1999

148

Aus der Serie: *Die Welt in Auszügen, Teil III*
(Die Reisen des Käpt'n Brass), 1995–1999

Aus der Serie: *Die Welt in Auszügen, Teil III*
(Die Reisen des Käpt'n Brass), 1995–1999

150

Aus der Serie: *Die Welt in Auszügen, Teil III*
(Die Reisen des Käpt'n Brass), 1995–1999

Aus der Serie: *Die Welt in Auszügen, Teil III
(Die Reisen des Käpt'n Brass)*, 1995–1999

Kurt Buchwald

1953 Geboren in Lutherstadt Wittenberg, lebt in Berlin.

1976–1981 Ingenieurstudium an der Technischen Hochschule Karl-Marx-Stadt (Chemnitz).

Seit 1979 Aktionskünstler und Fotograf.

Seit 1984 entsteht die konzeptuelle Werkgruppe *Störbilder,* mit der er die gängigen Sehgewohnheiten in Frage stellt.

Seit 1986 tätig als freiberuflicher Fotograf.

1991 Arbeitsstipendium Stiftung Kulturfonds.

1992 Arbeitsstipendium Berliner Senat.

Kurt Buchwalds Bilderserie *Cala Sant Vicenç* zeigt Aussichten auf das azurblaue Meer, auf Felsen oder die mediterrane Vegetation. Das Irritierende an den stets aus der Zentralperspektive aufgenommenen Fotografien ist allerdings, dass beinahe der gesamte Bildraum von einem roten Rechteck eingenommen wird. Es versperrt die Sicht und lässt nur an den Rändern der Aufnahme das jeweilige Motiv erahnen. Der Blick auf die Schönheiten der Natur wird dem Betrachter wie von einem Stoppschild verweigert und sein Sehen so umgelenkt, dass er damit konfrontiert ist, seine eigenen Vorstellungen dieses Ortes zu (re)konstruieren.

Seit Mitte der 1980er-Jahre erhebt der Ost-Berliner Aktionskünstler den Störfall zu seinem fotografischen Arbeitsprinzip. Dabei hatte er anfänglich die Fotografie nur zur Dokumentation von Kunstaktionen genutzt, bis er den Apparat selbst als Gegenstand untersuchte.[1] In seinen Serien der *Störbilder* und *Farbscheiben* errichtete der ausgebildete Ingenieur Hindernisse vor dem Kameraobjektiv und experimentierte mit unterschiedlichen Blenden, um einen Teil des Bildes zu verdecken und so „gegen den Apparat zu arbeiten".[2] Buchwalds Bildstörungen sind medienkritisch angelegt und auch als Reaktion auf die aktuelle Bilderflut und als Kritik am Wahrheits- und Wirklichkeitsanspruch des Mediums zu verstehen.

Nach dem Fall der Mauer war es für den Künstler das erste Mal möglich nach Spanien zu reisen, wo er mit der Farbfotografie zu experimentieren begann. Dabei machte Buchwald eine verblüffende Beobachtung: „Als ich die Farbscheiben vor die Kamera montierte, stellte sich ein anderer Effekt als bei den schwarzen Scheiben ein. Die Störung begann sich aufzulösen. Das Kolorit der Blende vermittelt eine kontemplative Stimmung. [...] Die Bilder erinnern an konkrete Fotografie, das sind sie aber nicht, da sie auch auf etwas dahinter verweisen. In der Farbscheibe wird die Farbe des Ortes eingefangen [...]".[3] **Anne Wriedt**

1 Andreas Krase, „Kurt Buchwald", in: *Zwischenspiel III. Nach der Natur. Eine Auseinandersetzung mit den Mitteln zeitgenössischer Kunst,* Ausst.-Kat. Berlinische Galerie, Berlin 2002, S. 32.

2 Greta Garle, „Blende zu, Wahrnehmung auf. Von der Aktion zur Information", in: Gunther Dietrich/Tomás Rodríguez Soto (Hrsg.), *Sichtabsicht. Kurt Buchwald,* Berlin 2016, S. 46.

3 Uwe Warnke, „Kippt die Kamera, kippt die Welt", in: ebd., S. 26.

Kurt Buchwald

1953 Born in Lutherstadt Wittenberg, lives in Berlin.

1976–1981 Studied engineering at TH, Karl-Marx-Stadt (Chemnitz).

From 1979 Performance artist and photographer.

From 1984 Conceptual work on *Ghost Images (Störbilder)*, challenging conventional ways of seeing.

From 1986 Freelance photographer.

1991 Fellowship from Stiftung Kulturfonds.

1992 Fellowship from the Berlin Senate.

Kurt Buchwald's series *Cala Sant Vicenç* includes views of azure seas, cliffs and Mediterranean vegetation. The disruptive thing about these photographs, shot from a central perspective, is that almost the entire picture space is filled by a red rectangle. It impairs our vision, and so we have to guess at the motif from the hints we can see around the edges. Like a stop sign, the shape denies us a sight of these natural glories, deflecting our gaze and confronting us with the need to (re)construct our own imaginings about the location.

Since the mid-nineteen-eighties, the action artist from East Berlin has elevated interference into a principle for his photographic work. Originally he only used photography to document his performances, but then he decided to investigate the camera itself as an object.[1] In his series *Ghost Images* and *Colour Screens,* the graduate engineer inserted plates in front of the lens and experimented with different shapes to conceal a part of the image, thereby "working against the camera".[2] Buchwald's visual interferences spring from media critique: they can be read as a reaction to today's surfeit of imagery and as a challenge to this medium's claim to convey truth and reality.

After the Wall fell, the artist was able to travel to Spain for the first time, and there he began experimenting with colour photography. Buchwald made an astonishing discovery: "When I mounted the coloured screens in front of the camera, they had a different effect from the black ones. The interference began to break up. The colouring induced by the disc conveys a contemplative mood … The pictures are reminiscent of Concrete Photography, but that is not what they are, because they signal something behind. The colour of the place is captured in the colour screen".[3]

Anne Wriedt

1 Andreas Krase, "Kurt Buchwald", in *Zwischenspiel III: Nach der Natur: Eine Auseinandersetzung mit den Mitteln zeitgenössischer Kunst,* exh. cat. Berlinische Galerie (Berlin, 2002), p. 32.

2 Greta Garle, "Blende zu, Wahrnehmung auf: Von der Aktion zur Information", in Gunther Dietrich and Tomás Rodríguez Soto, eds., *Sichtabsicht: Kurt Buchwald* (Berlin, 2016), see esp. p. 46.

3 Uwe Warnke, "Kippt die Kamera, kippt die Welt", in ibid., p. 26.

Kurt
Buchwald

Aus der Serie: *Cala Sant Vicenç,* Spanien 1991

Max
Baumann

1961 Geboren in Meißen, lebt in Schortewitz.

1984–1988 Maurer, Imkergehilfe, Straßenbauer, Fotolaborant.

1983–1984 Architekturstudium an der TU Dresden.

1984 Studium Möbel und Ausbau an der Burg Giebichenstein in Halle.

1988–1996 Studium der Fotografie an der HGB Leipzig, Meisterschüler bei Prof. Timm Rautert.

1995 Jugendförderpreis für Dokumentarfotografie, Wüstenrot Stiftung.

1996 Arbeitsstipendium der Stiftung Kulturfonds.

1998 Moskau-Stipendium des Berliner Senats.

Seit 1998 Arbeiten über städtische Räume in Moskau, Wolfsburg, Berlin, Hannover.

2005 Ausstellung *Freiraum/Berlin* in der Berlinischen Galerie.

Nach dem Zusammenbruch der Sowjetunion Anfang der 1990er-Jahre taumelte Russland ins Chaos. Während die veränderten gesellschaftlichen Verhältnisse für die Mehrheit der Bevölkerung den sozialen Abstieg brachten, entstand binnen kürzester Zeit eine kleine Schicht von Superreichen. In dieser Periode der allgemeinen Destabilisierung erhielt Max Baumann 1998 das vom Berliner Senat vergebene sechsmonatige Stipendium für künstlerische Fotografie in Moskau.

Baumann war in der DDR aufgewachsen und so war ihm Russland nicht ganz fremd. Bereits als Fotografiestudent war er in Moskau gewesen, und nun, nach dem Erleben der gewaltigen Veränderungen in seiner Heimat, erschien ihm seine erneute Reise wie ein Zurückkommen in die eigene Vergangenheit. Dort registrierte er nun all das Unfertige, das allgegenwärtige Improvisieren und vor allem die untrüglichen Anzeichen von Verwahrlosung – die ihm auch von zu Hause vertraut waren – mit geschärfter Wahrnehmung.

In den ersten Monaten fotografierte er ausschließlich das Zentrum der Stadt, erst später in ihrer Peripherie. Baumann ist im strengen Sinn kein Dokumentarist. Statt auf die weiträumige Wirklichkeitswiedergabe traditioneller Stadtfotografie konzentriert er sich in seinen engen Bildausschnitten auf Details, die mit ihrer erzählerischen Kraft nicht nur auf das dahinter liegende Große und Ganze verweisen, sondern darüber hinaus auch eine metaphorische Ebene besitzen.

Im Zentrum von Moskau – wo der erste Teil von sprachlos entstand – arbeitete Baumann mit Stativ und einer verstellbaren Balgenkamera, deren ungewohnte und unlogisch anmutende Schärfeverteilung es möglich machte, im Bild eine Art Wahrnehmungspfad zu legen, durch den der Blick gelenkt werden kann. Es ist eine Manipulation, die die Konventionen der üblichen zentralperspektivischen Wiedergabe der Welt durch die Fotografie – mit ihrer festgelegten hierarchischen Konzentration auf den Bildmittelpunkt – unterwandert. Verstärkt wird dieser subjektive Zugriff durch das exklusive Ilfochrom-Verfahren, das wegen seiner suggestiven Farbigkeit keine sachliche neutrale Wiedergabe der Wirklichkeit beanspruchen kann. Andererseits garantiert seine Brillanz aber die größtmögliche Stofflichkeit der abgebildeten Materialien und damit ihrer Narration.

Der zweite Teil der Serie wurde in den außerhalb des Moskauer U-Bahn-Rings gelegenen Neubaugebieten fotografiert und erhielt den Untertitel *Grauen*. Diesmal arbeitete Baumann mit einer Mittelformatkamera ohne Stativ und in Schwarz-Weiß. Doch jetzt kippte er den Apparat, wodurch der Blick entlang von Gestrüpp und Architektur ins Trudeln geriet. Die geradezu klaustrophobische Enge und Unwirklichkeit in diesen Aufnahmen verstärken die ohnehin herrschende Beklemmung, die von dieser Arbeit als Ganzes ausgeht.

So ist *Sprachlos* zwar im Kern eine Reflexion über die sozialistische Utopie, die sich an diesem historischen Ort zu einem bedrängenden, geradezu märchenhaften Alptraum entwickelt hat. Aber darüber hinaus weisen die Bilder auf ihrer poetischen Ebene auf seelische Gemütszustände hin.

Ulrich Domröse

Max Baumann

1961 Born in Meissen, lives in Schortewitz.

1984–1988 Bricklayer, beekeeper, road-builder, photographic laboratory assistant.

1983–1984 Studied architecture at TU, Dresden.

1984 Studied furniture and interior design at Burg Giebichenstein, Halle.

1988–1996 Studied photography at HGB, Leipzig, master class with Professor Timm Rautert.

1995 Young Documentary Photographer Prize, Wüstenrot Stiftung.

1996 Fellowship from Stiftung Kulturfonds.

1998 Moscow Fellowship from the Berlin Senate.

From 1998 Work on urban spaces in Moscow, Wolfsburg, Berlin, Hanover.

2005 Exhibition *Freiraum/Berlin* at the Berlinische Galerie.

When the Soviet Union collapsed in the early nineteen-nineties, Russia teetered into chaos. While most of the population were plunged into a downward slope by the new social conditions, a super-rich elite very quickly emerged. In 1998, during this period of general destabilisation, Max Baumann was awarded the Berlin Senate's six-month fellowship for art photography in Moscow. Baumann had grown up in the German Democratic Republic, and so Russia was not entirely alien to him. He had already visited Moscow as a photography student, and this time, having experienced the enormous changes in his own country, he felt as though he was travelling back into the past. With heightened awareness, he recorded things unfinished, ubiquitous signs of improvisation and, above all, the unmistakable symptoms of neglect so familiar from home.

For the first few months he worked entirely in the centre of the city. Only later did he move out into the periphery. Strictly speaking, Baumann's approach is not documentary. Instead of focussing on the long-range reproduction of reality often found in traditional urban photography, his narrow frame hones in on details. These have a narrative power of their own: they do not simply offer clues to a bigger picture beyond, but unfold a metaphorical dimension. When Bauman was working on the first part of *Speechless* in the centre of Moscow, he used a tripod and an adjustable folding camera. As a result, the focus shifts in uncustomary, seemingly illogical ways, enabling him to establish a kind of perceptual pathway and guide the gaze around the picture. This manipulation undermines conventions associated with the one-point perspective from which photography usually depicts the world – a fixed hierarchical convergence towards the centre of the picture. The subjectivity is reinforced by the exclusive Ilfochrome process, for the colours are suggestive and cannot lay claim to a neutral reproduction of reality. Their vivid purity, however, makes the most of materiality, intensifying not only the physical texture of the objects but also the story they tell.

The second part of the series was shot on new estates beyond the metro ring and its subtitle is *Dark*. Here Baumann used a medium-format camera without a tripod and worked in black and white, but he tilted the camera, so that the gaze directed off centre and into undergrowth and architecture. The claustrophobia and unreality of these pictures reinforce the oppressiveness that dominates this series.

Essentially, then, *Speechless* is a reflection on the socialist utopia which degenerated in this historical location into a stifling, almost fantastical nightmare. But in addition to this, these photographs reveal a poetic plane evocative of emotional mood.

Ulrich Domröse

Haft aus der Serie: *Sprachlos*, 1998

Gablung aus der Serie: *Sprachlos,* 1998

164

Max
Baumann

Sicht aus der Serie: *Sprachlos*, 1998

Pakt aus der Serie: *Sprachlos*, 1998

166

Putz aus der Serie: *Sprachlos,* 1998

Mär aus der Serie: *Sprachlos,* 1998

Max
Baumann

Grauen aus der Serie: *Sprachlos*, 1998

Grauen aus der Serie: *Sprachlos,* 1998

Max
Baumann

Grauen aus der Serie: *Sprachlos,* 1998

Grauen aus der Serie: *Sprachlos,* 1998

Heidi Specker

1962 Geboren in Damme, lebt in Berlin.

1984 Studium der Fächer Design, Fotografie- und Filmdesign an der FH Bielefeld.

1995/96 Erste wichtige Arbeit *Speckergruppen*. Als eine der Ersten arbeitete sie dabei mit der Digitalfotografie und der digitalen Bearbeitung.

1996 European Photography Award, Deutsche Leasing AG, Bad Homburg.

1996 Stipendium der Senatsverwaltung für Wissenschaft, Forschung und Kultur, Berlin.

1996 Berlin-Stipendium für Fotografie.

1996 Meisterschülerin von Prof. Joachim Brohm an der HGB Leipzig.

2005 Deutscher Fotobuchpreis.

2010 Stipendium der Deutschen Akademie Rom Villa Massimo.

Seit 2011 Professorin für Fotografie an der HGB Leipzig.

2015 Ausstellung *In Front Of* in der Berlinischen Galerie.

Vom Februar 2010 bis Januar 2011 erhielt Heidi Specker das begehrte Stipendium der Deutschen Akademie Rom Villa Massimo. Schon kurz nach ihrer Ankunft besuchte sie das Museum von Giorgio de Chirico, das im ehemaligen privaten Wohnhaus des Künstlers eingerichtet ist. Von der ungewohnten Opulenz und Ausstrahlungskraft dieser Wohnräume angeregt, beschloss sie, dass sie sich während ihres Stipendienaufenthalts mit der jüngeren italienischen Kunst befassen wollte. Denn auch hier war ihr wieder die auffällige Verknüpfung von Klassizismus und Moderne begegnet, die sie bereits im Stadtbild Roms häufig wahrgenommen hatte.

Allerdings kam diese Wahrnehmung nicht von ungefähr, denn bereits in Berlin und an anderen Orten der Welt hatte Heidi Specker sich mit der Architektur und Innenarchitektur der Moderne auseinandergesetzt. Darüber hinaus inspirierte sie die magisch-metaphysische Stimmung in der Kunst de Chiricos zu einer weiteren Entscheidung: dass sie sich nämlich dieser Stadt und dieser Kultur vor allem mit einer assoziativen Bildsprache nähern müsste.

Dafür schien ihr die bei vorangegangenen Projekten eingesetzte Optik des Teleobjektivs wie geschaffen. Denn durch das Zusammenziehen verschiedener Bildebenen verlieren die Motive ihre gewohnte Form und verwandeln sie – entgegen den normalen Sehgewohnheiten – in irrationale Konstrukte mit realen und imaginären Elementen. So fotografierte sie im Stadtteil Prati spiegelnde Häuserfassaden, mit denen sie auf die Spiegelungen in einer Schale von de Chirico reagierte.

Angeregt von den neorealistischen Filmen Michelangelo Antonionis erkundete Heidi Specker dann den monumentalen, aus der Zeit des Faschismus stammenden Stadtteil Esposizione Universale di Roma (EUR), um sich dort mit der Kombination von Rationalismus und neoklassizistischem Stil in der Architektur und dem dazugehörigen Stadtmobiliar zu befassen.

Schließlich reiste sie auf der Suche nach weiteren Motiven kreuz und quer durchs Land. In Sabaudia, einer unweit von Rom gelegenen Idealstadt aus den 1930er-Jahren, fotografierte sie erneut den Stadtraum und die Architektur, da sie weiterhin die Frage verfolgte, warum es den Italienern in Gegensatz zu den Deutschen gelungen war, sich mit der Architektur aus der Zeit des Faschismus zu versöhnen.

In Turin arbeitete sie in dem zum Museum gewordenen Atelier des Architekten, Designers und Fotografen Carlo Mollino. Auch er ist durch sein Werk aus den 1940er- und 1950er-Jahren, in dem sich monumentale Stilmerkmale und organisches Design vermischen, zu einer der Ikonen der italienischen Kunstgeschichte geworden.

Ulrich Domröse

Heidi
Specker

1962 Born in Damme, lives in Berlin.

1984 Studied design, photography and
cinema design at FH, Bielefeld.

1995/96 For her first major work, *Specker
Groups,* she was one of the first
artists to make use of digital photog-
raphy and digital processing.

1996 European Photography Award,
Deutsche Leasing AG, Bad Homburg.

1996 Fellowship from the Berlin Senate
Department of Science, Research and
Culture.

1996 Berlin Photography Fellowship.

1996 Master class with Professor
Joachim Brohm at HGB, Leipzig.

2005 Awarded the Deutscher
Fotobuchpreis.

2010 Fellowship at the Deutsche
Akademie Rom Villa Massimo.

From 2011 Professor of photography at
HGB, Leipzig.

2015 Exhibition *In Front Of* at the
Berlinische Galerie.

From February 2010 until January 2011, Heidi Specker spent a sought-after residency at the Deutsche Akademie Rom Villa Massimo. Soon after her arrival, she visited the former home of Giorgio de Chirico, by this time a museum. Fascinated by its unfamiliar opulence and magnetism, she resolved to devote her stay to exploring recent Italian art, for here too, as so often in the urban landscape of Rome, she was struck by the combination of classical and modern. Her response did not come out of the blue, for modern architecture and interiors had attracted Heidi Specker's attention in Berlin and other parts of the world. The magical, metaphysical atmosphere of De Chirico's art inspired another decision, too: that she would above all need an associative idiom to sound out this city and this culture.

The telephoto optics she had applied in earlier projects seemed perfect for this task. When the different planes collapse into each other, motifs lose their customary shape and are transformed–in contrast to normal ways of seeing–into irrational constructs with real and imaginary elements. In the Prati district, for example, she took pictures of reflective façades, an echo of De Chirico's reflections in a bowl. Prompted by the neorealist cinema of Michelangelo Antonioni, Heidi Specker turned next to the monumental district of EUR (Esposizione Universale di Roma), built in the fascist years, to investigate the fusion of rationalism and neoclassical style in its architecture and associated street furniture.

She then set off across the country in search of further motifs. In Sabaudia, a visionary city not far from Rome built in the nineteen-thirties, she again took pictures of the urban space and the architecture, still in pursuit of answers to why the Italians, unlike the Germans, had managed to make their peace with architecture from the fascist period.

In Turin she took photographs in the studio –now a museum–of the architect, designer and photographer Carlo Mollino. He also became an icon of Italian art history through his work in the nineteen-forties and fifties, where features of monumental style blend with organic design. **Ulrich Domröse**

Heidi
Specker

EUR Campo Totale C aus der Serie: *TERMINI,* 2010

Sabaudia aus der Serie: *TERMINI*, 2010

Heidi
Specker

Prati aus der Serie: *TERMINI*, 2010

Piazza di Spagna 2 aus der Serie: *TERMINI,* 2010

Divano aus der Serie: *TERMINI,* 2010

Piazza di Spagna 5 aus der Serie: *TERMINI,* 2010

Heidi
Specker

Po aus der Serie: *TERMINI,* 2010

Museo aus der Serie: *TERMINI,* 2010

Tobias Zielony

1973 Geboren in Wuppertal, lebt in Berlin.

1997/98 Studium des Faches Kommunikationsdesign an der HTW in Berlin.

1998–2001 Studium der Dokumentarfotografie an der University of Wales in Newport.

2000 Die Serie *Carpark* ist der Beginn seiner zehnjährigen dokumentarischen Auseinandersetzung mit einer weitestgehend globalisierten Jugendkultur.

2001–2004 Studium der Fotografie an der HGB Leipzig.

2004 Marion-Erner-Preis, Weimar.

2004–2006 Meisterschüler bei Prof. Timm Rautert an der HGB Leipzig.

2005 Förderpreis der Wüstenrot Stiftung für Dokumentarfotografie.

2011 Karl-Ströher-Preis, Frankfurt.

2013 Ausstellung *Jenny Jenny* in der Berlinischen Galerie.

2015 Ausstellung *The Citizen* im Deutschen Pavillon der Biennale von Venedig.

In den 1970er- und 1980er-Jahren wurde diskutiert, ob die Dokumentarfotografie angesichts der Zweifel an ihrer Authentizität überhaupt noch zur Darstellung sozialer Realitäten tauge. Davon betroffen war vor allem der traditionelle Fotojournalismus, wie ihn die Generationen von Erich Salomon bis Thomas Hoepker pflegten.

So kam auch Tobias Zielony während seines Studiums im britischen Newport zu der Überzeugung, dass eine zeitgemäße dokumentarische Fotografie auf den Einfluss der modernen, global ausgerichteten Medienwelt reagieren müsse, wenn sie glaubwürdige Aussagen über den gegenwärtigen Zustand der Welt machen wolle: Er entwickelte eine Bildsprache, bei der sich die Grenze zwischen Dokumentation und Fiktion zwangsläufig verwischt und bei der er bewusst auf eine für den Fotojournalismus typische, in sich abgeschlossene Erzählstruktur verzichtete.

Bevor Zielony 2008 nach Trona in die kalifornische Wüste reiste, hatte er sich in seinen Serien schon acht Jahre lang mit dem Phänomen einer globalen Jugendkultur an den sogenannten Randzonen der westlichen Gesellschaft beschäftigt. Unterschiedliche Quellen unterrichteten ihn darüber, dass es sich bei diesem Ort um eine weitestgehend aufgegebene Bergbausiedlung handelte und sich die damit verbundenen sozialen Probleme auch dadurch ausdrückten, dass von den zurückgebliebenen Bewohnern wohl die Hälfte von Crystal Meth abhängig war.

Obwohl es zu Tobias Zielonys Arbeitsweise gehört, sich mit dem konkreten Lebensumfeld seiner Protagonisten auseinanderzusetzen, verweigert er sich einer Erzählweise, die die Lebensweise und Persönlichkeit der Abgebildeten durch die Schilderung ihrer sozialen Verhältnisse erklären will. Statt die Jugendlichen so klischeehaft in eine Opferrolle zu drängen, dokumentierte er, wie sie bei ihren Treffen miteinander umgingen, und ermunterte sie zu Posen und Ritualen, um zu zeigen, wie sie sich selbst gerne sehen – oder wie sie von einer Öffentlichkeit gesehen werden wollen, denn sie wussten von ihm, dass die Bilder in Katalogen gedruckt und in Ausstellungen gezeigt werden würden. So entstand ein partnerschaftliches, gemeinsames Agieren, das ohne ein über längere Zeit aufgebautes Vertrauensverhältnis nicht möglich gewesen wäre. Auch wenn es unübersehbar ist, dass sich in diesen Bildern Inszenierung und Selbstinszenierung miteinander vermischen, ist schwer zu sagen, welcher Anteil überwiegt.

Bis zu dieser Reise in die kalifornische Wüste waren alle Projekte von Tobias Zielony ausschließlich in der Dämmerung und in der Nacht fotografiert worden. Nicht nur waren das die Zeiten, an denen sich die Jugendlichen gerne trafen, sondern der Fotograf suchte auch die Reduktion und die farbliche Ästhetik, die durch das künstliche Licht von Straßenlaternen, Werbetafeln usw. entstehen. Doch in Trona konnte er im Dunkeln nicht fotografieren, dafür war ihm die nächtliche Atmosphäre des Ortes von Beginn an zu unheimlich gewesen. Andererseits war er vom Licht der Wüste fasziniert, zumal er merkte, dass die Wüste bei Tag eine ähnliche Wirkung hat wie andere Orte bei Nacht: In beiden Fällen entsteht eine vergleichbare Form von Orientierungslosigkeit und Isolation. **Ulrich Domröse**

Tobias Zielony

1973 Born in Wuppertal, lives in Berlin.

1997/98 Studied communications design at HTW, Berlin.

1998–2001 Studied documentary photography at the University of Wales in Newport.

2000 The series *Car Park* initiates a ten-year documentary interest in a largely globalised youth culture.

2001–2004 Studied photography at HGB, Leipzig.

2004 Marion Ermer Prize, Weimar.

2004–2006 Master class with Professor Timm Rautert at HGB, Leipzig.

2005 Young Documentary Photographer Prize, Wüstenrot Stiftung.

2011 Karl Ströher Prize, Frankfurt.

2013 Exhibition *Jenny Jenny* at the Berlinische Galerie.

2015 Exhibition *The Citizen* in the German Pavilion at the Venice Biennale.

In the nineteen-seventies and eighties, there was some debate about whether documentary photography had any value at all in depicting social reality, given the doubts about its authenticity. The biggest victim was traditional photojournalism of the kind practised by the generations from Erich Salomon to Thomas Hoepker.

And so, while studying in the British town of Newport, Tobias Zielony concluded that any documentary photography worthy of its day would have to respond to the influence of contemporary global media if it wanted to make any credible statements about the current state of the world. He devised a visual idiom which inevitably blurs the boundaries between documentation and fiction, deliberately discarding the self-contained narrative structure typical of photojournalism.

Before Zielony set off for Trona in the Californian desert in 2008, he had already spent eight years working on series devoted to the phenomenon of global youth culture on the so-called "margins" of Western society. He had heard from various sources that this town was a largely abandoned mining community, and that the associated social problems were reflected, among other things, in the addiction of half the remaining residents to crystal meth.

As part of his technique, Tobias Zielony likes to acquaint himself with the environment where his protagonists live, but he rejects any narrative that tries to explain their lifestyle and personality in terms of their social circumstances. Instead of coercing these youngsters into the clichéd role of victims, he captures the way they relate to each other when they meet, and he encourages them to adopt poses and rituals to express how they want to see themselves – or how they want to be seen by the public, because they knew these photographs were going to appear in catalogues and exhibitions. This engendered a partnership and sense of common cause that could not have happened without building trust over a lengthy period. It is clear from the pictures that the self-styling went hand in hand with authorial arrangement, and yet it is hard to see which played the greater role.

Until his trip to the Californian desert, all Tobias Zielony's projects had been shot in twilight or at night. Not only were those the times when young people preferred to meet, the photographer also appreciated the reductive effect and the colour aesthetic created by artificial light from street lamps, neon advertisements and other such sources. But in Trona he could not take pictures in the dark, as he found the night-time atmosphere too eerie from the start. He was fascinated, however, by the light of the desert, especially when he realised that its day-time impact was similar to the nocturnal effects of other locations: in comparable ways, both generate a form of disorientation and isolation. **Ulrich Domröse**

Tobias
Zielony

Desert aus der Serie: *Trona – Armpit of America*, 2008

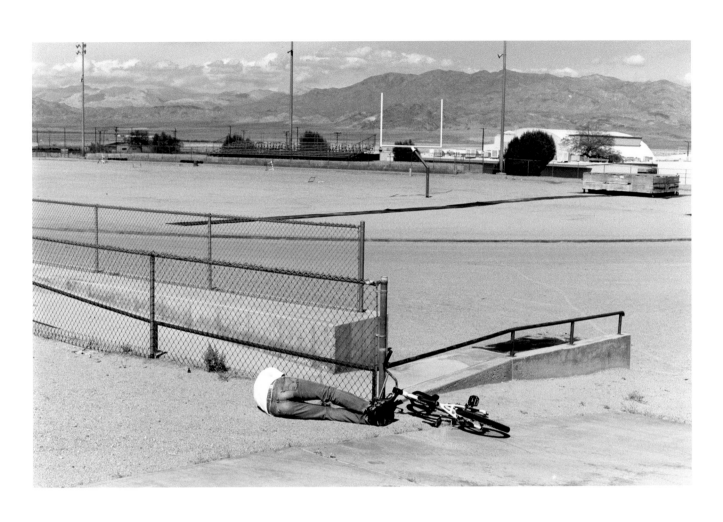

189

Dirt Field aus der Serie: *Trona – Armpit of America*, 2008

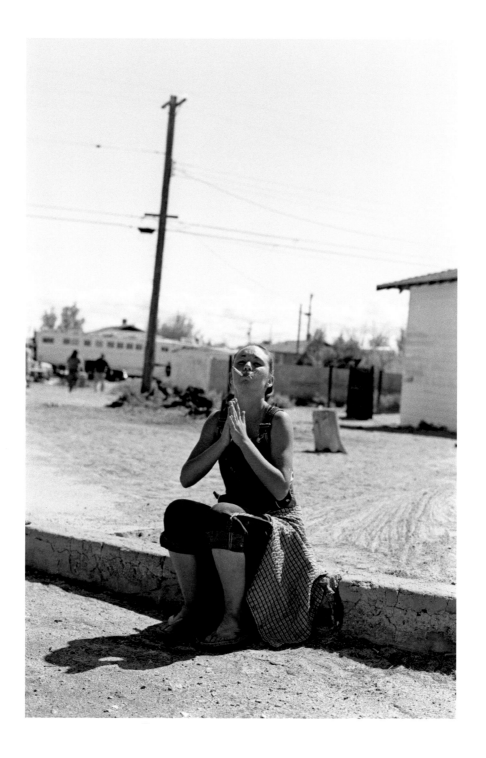

Two Cigarettes aus der Serie: *Trona – Armpit of America,* 2008

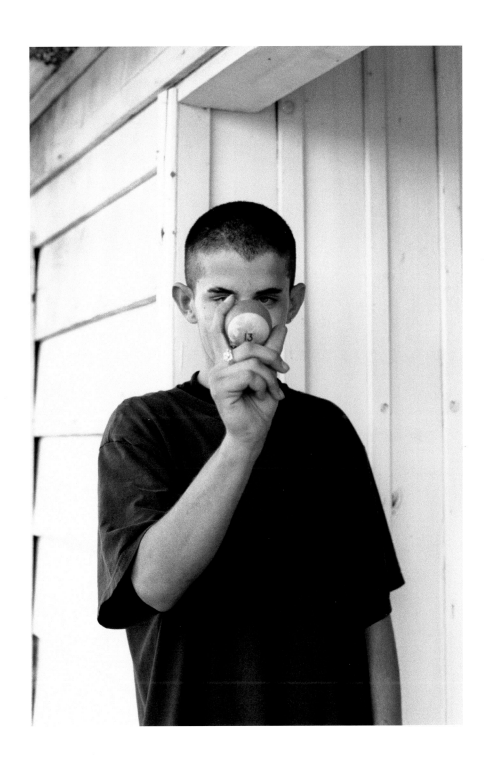

13 Ball aus der Serie: *Trona – Armpit of America*, 2008

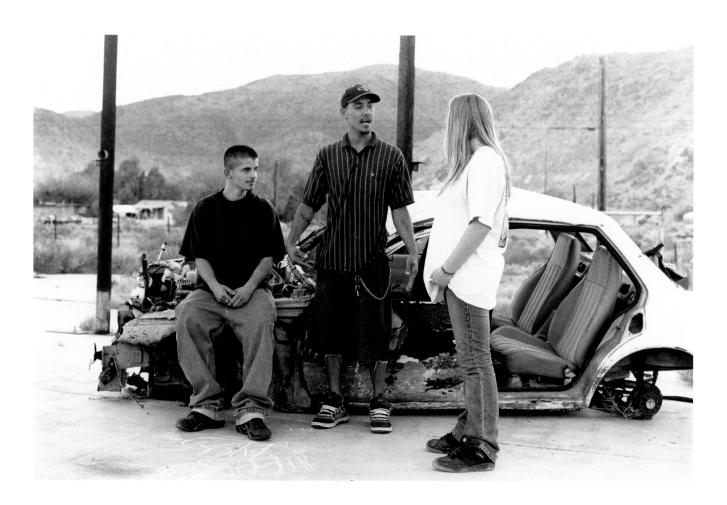

192

Car Wreck aus der Serie: *Trona – Armpit of America*, 2008

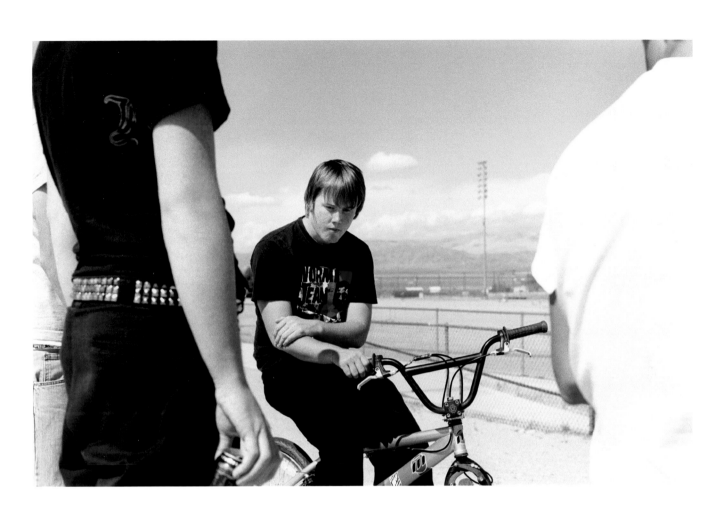

BMX aus der Serie: *Trona – Armpit of America,* 2008

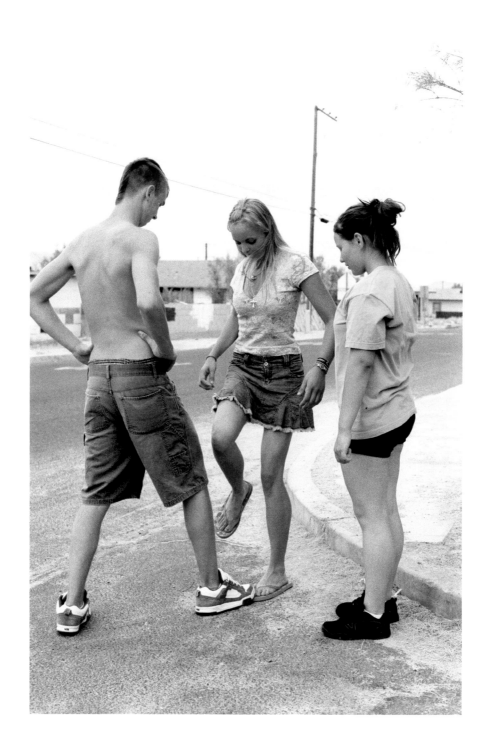

Kids aus der Serie: *Trona – Armpit of America*, 2008

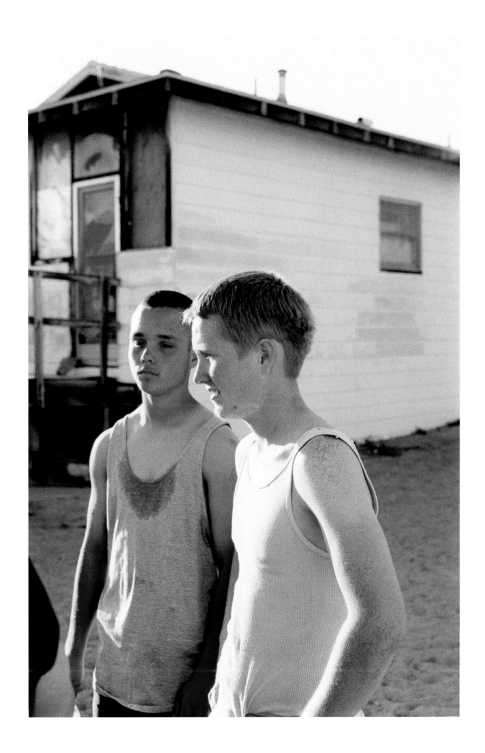

Two Boys aus der Serie: *Trona – Armpit of America,* 2008

Factory aus der Serie: *Trona – Armpit of America*, 2008

Me aus der Serie: *Trona – Armpit of America,* 2008

Wolfgang Tillmans

1968 Geboren in Remscheid, lebt in Berlin und London.

1990–1992 Studium am Bournemouth & Poole College of Art & Design in Großbritannien.

Anfang der 1990er-Jahre Fotografische Serien über Subkulturen in London und Berlin, Veröffentlichungen in Magazinen wie *i-D, Spex, Interview, SZ-Magazin.*

1995 Kunstpreis ars viva des Bundesverbandes der Deutschen Industrie.

Anfang der 2000er-Jahre Erarbeitung von abstrakten und medienreflexiven Bildern.

2000 Turner-Preis, Tate Britain, London.

2003–2009 Professur an der Städelschule, Staatliche Hochschule für Bildende Künste, Frankfurt am Main.

2009 Kulturpreis der Deutschen Gesellschaft für Photographie (DGPh).

2017 Ausstellung *Wolfgang Tillmans: 2017* in der Tate Modern, London.

Nachdem Wolfgang Tillmans über einen Zeitraum von circa zehn Jahren vorrangig im Studio an abstrakten, medienreflexiven Bildern gearbeitet hatte, entschloss er sich Ende der 2000er-Jahre dazu, sich der Außenwelt und den Menschen wieder direkt auszusetzen. Seit seinen frühen Arbeiten, in denen er sich fast ausschließlich im Umfeld seiner eigenen Lebenswelt bewegt hatte, waren inzwischen zwanzig Jahre vergangen. Die Welt hatte sich in dieser Zeit gewaltig verändert, und er wollte herausfinden, ob ihm jenseits der erprobten Wahrnehmungsmuster ein anderer und vielleicht gänzlich neuer Blick darauf möglich sein würde.

Wie bei jedem neuen Aufbruch waren die technischen Mittel zu überdenken. Bis dahin hatte Tillmans die digitale Fotografie bewusst gemieden, denn die Informationsdichte und Detailgenauigkeit, die die Fähigkeiten menschlichen Sehens bei Weitem übersteigt, schien ihm in gewisser Weise hypertroph. Allerdings waren diese Sehgewohnheiten mittlerweile zum Bestandteil des Lebens geworden, und so wollte auch er sich dieser neuen Technik nicht länger verschließen. Nur die damit verbundene gängige Nachbearbeitung lehnte er nachdrücklich ab. Damit ging es ihm ähnlich wie den Anhängern der straight photography in der Vergangenheit, die im Festhalten der Realität zum Zeitpunkt des Fotografierens ein entscheidendes Kriterium für ihre Glaubwürdigkeit sahen.

Bei seinen Reisen gab es in der Wahl der Aufnahmeorte keine Systematik, sondern häufig entschieden äußere Umstände darüber. Anders verhielt es sich bei der Aufenthaltsdauer. Sie sollte eher knapp bemessen sein, um mit einem unbelasteten, frischen Blick auf das zu reagieren, was sich an der Oberfläche des Erlebten ablesen ließ. Denn dies war der eigentliche Sinn dieser Reisen zwischen 2009 und 2012: in Bildern hinter den Oberflächen der immer selben Dinge das Signifikante und Typische für diese Zeit sichtbar zu machen, um dann zu sehen, ob es in der Welt womöglich einen erkennbaren Sinn zu entdecken gibt.

Angesichts dieser Programmatik brauchte es für die Motivwahl Kriterien, die für eine verlässliche Beschränkung sorgten. Nach eigenen Aussagen galt seine Aufmerksamkeit dem, was hinter den allgegenwärtigen Verkleidungen und Verschalungen, also dem Fassadenhaften aller Dinge, und der damit verbundenen Vorspiegelung falscher Tatsachen als echt und ehrlich gelten kann.

So reihten sich an Fotografien von berühmten und populären Sehenswürdigkeiten solche von banalen Orten in entlegenen Gegenden der Welt. An all diesen Plätzen entstanden Bilder mit unterschiedlichsten Themenkomplexen: Da geht es um technologische und wissenschaftliche Entwicklungen, um soziale Konstellationen und um Naturereignisse. Es gibt Bilder von Menschen, Autos, Tieren und Pflanzen, von Bauwerken und Straßenszenen, von Flughäfen, von Sternenkonstellationen und Aufnahmen aus der Luft und vieles andere mehr. Offensichtlich gab es nichts, was es von vornherein nicht wert gewesen wäre fotografiert zu werden. Für diese Ausstellung ist eine Auswahl von Bildern zusammengestellt, die sich vornehmlich auf die Situation von Flug- und Zugreisenden beziehen.

Ulrich Domröse

Wolfgang Tillmans

1968 Born in Remscheid, lives in Berlin and London.

1990–1992 Studied at Bournemouth and Poole College of Art and Design in Britain.

Early 1990s Photographic series about subcultures in London and Berlin, publications in magazines like *i-D, Spex, Interview, SZ-Magazin.*

1995 Awarded the ars viva by the Federation of German Industries (BDI).

Early 2000s Abstract and media-reflexive works.

2000 Turner Prize, Tate Britain, London.

2003–2009 Professor at the Städelschule, Frankfurt am Main.

2009 Awarded the Cultural Prize by the German Photographic Association (DGPh).

2017 Exhibition *Wolfgang Tillmans: 2017* at the Tate Modern, London.

After spending about ten years working primarily in his studio on abstract, media-reflexive photographs, Wolfgang Tillmans decided in the late noughties to venture outside again and confront the world and its people directly. Almost twenty years had passed since his early work, when he operated almost entirely within his own personal surroundings. During that period the world had undergone some radical changes, and he was curious to probe another, perhaps quite different perspective and to complement well-tested patterns of perception.

As with any new departure, that meant revisiting the technical resources. Tillmans had consciously avoided digital photography, because its information density and precision far exceed the capacity of human vision, which struck him as somehow hypertrophic. Nevertheless, these visual habits had become a fact of life, and he no longer wished to resist the new technology. He did, however, emphatically reject the widespread habit of post-editing. That gave him something in common with straight photography, whose erstwhile adherents upheld the unaltered moment of the photograph as a touchstone of credibility.

The places he chose to photograph while travelling did not reflect a system. This decision was often driven by external circumstances. How long he spent in one place was another matter. He preferred to move on quickly so as to avoid developing a familiarity, instead reading and interpreting from the surface of experience with a fresh and untrained eye. That was the true reason for his travels between 2009 and 2012: to make what is significant and typical of our times visible through photographs, capturing what lies behind the surface of ever recurring objects to see whether there might be a recognisable meaning in the world.

If that was to be his approach, he needed criteria for selecting the motifs, a reliable basis for limitation. In his own words, he directed his attention at whatever was genuine and honest behind the ubiquitous cladding and trim, the façades that all things put up, and the associated projection of false facts.

Photographs of famous or popular sights thus find themselves alongside others depicting banal locations in remote corners of the world. Together these places cover a wide range of complex themes: technological and scientific developments, social arrangements and natural phenomena. There are pictures of people, cars, animals and plants, buildings and street scenes, airports, heavenly constellations and aerial shots, and much more. Evidently nothing was ruled out from the start as unworthy of photography. The photographs selected for this exhibition nearly all relate to train and air travel. **Ulrich Domröse**

202

Wolfgang
Tillmans

TGV, 2010

Rest of World, 2009

Wolfgang
Tillmans

205

LGW gates, 2011

207

Collage 2010–2012, 2017

Wolfgang
Tillmans

JAL, 1997

JAL II, 2016

Hans-Christian Schink

1961 Geboren in Erfurt, lebt in Berlin.

1986–1991 Studium der Fotografie an
der HGB Leipzig.

1989 Die Serie *Nordkorea* ist der Beginn
seiner fotografischen Auseinander-
setzung mit unterschiedlichsten
Orten der Welt.

1991–1993 Meisterschüler an der
HGB Leipzig.

2004 Deutscher Fotobuchpreis.

2012 Stipendium der Villa Kamogawa,
Goethe-Institut Kyoto, Japan.

2014 Stipendium der Deutschen
Akademie Rom Villa Massimo.

2016 Ausstellung *Burma* in der
Goethe-Villa Yangon, Myanmar.

Manche Orte sind zu Bildikonen geworden. Entweder weil sie jährlich unzählige Reisende anziehen, die das gleiche Motiv immer wieder reproduzieren, oder weil sie uns durch die Medien aufgrund spektakulärer Ereignisse nahegebracht werden.

Die japanische Region Tōhoku, 400 Kilometer nordöstlich von Tokio, ist so ein Ort: Am 11. März 2011 um 14:46:23 Uhr Ortszeit ereignete sich vor der Küste ein Seebeben, das in der Folge einen Tsunami und eine Nuklearkatastrophe im Kernkraftwerk Fukushima-Daini auslöste.

Eine bis zu 30 Meter hohe Flutwelle überschwemmte 400 Kilometer Küstenlinie, die Folgen der Zerstörung überstieg alles bisher Gekannte. Es gilt als das schwerste Beben in Japan, das je gemessen wurde.

Hans-Christian Schink fuhr im Frühjahr 2012 für ein dreimonatiges Stipendium des Goethe-Instituts in die Villa Kamogawa nach Kyoto. Genau ein Jahr nach der Katastrophe wollte er sich sein eigenes Bild von der Lage vor Ort machen. Anders als die vorausgegangenen Arbeiten, die – in der Tradition der New Topographics der 1970er-Jahre stehend – den Eingriff des Menschen in die Landschaft thematisieren, wird in *Tōhoku* der Eingriff der Natur in die Zivilisation zum Gegenstand gemacht. Welche Spuren hat die Katastrophe in der Landschaft hinterlassen? Auf seiner Reise mit dem Auto durch die Küstenregion waren die meisten der Straßen und Strommasten bereits wiederhergestellt worden und die zerstörten Gebiete ungehindert zugänglich.[1] So hat die Arbeit Schinks mit den spektakulären Medienbildern über Tōhoku nichts gemein. Seine Aufnahmen sind behutsame Bestandsaufnahmen von Spuren der Katastrophe. Dazu führt auch der Schnee, der die Zerstörungen auf den ersten Blick eher verschleiert. Bei längerem Betrachten finden sich jedoch mehr und mehr Indizien dafür, dass hier etwas Außergewöhnliches geschah.

Seit der Jahrtausendwende reist Hans-Christian Schink für seine Projekte um die Welt. Sie sind im gleichen Maße wie seine Fotografien bis ins kleinste Detail geplant. Und doch sagt der Künstler selbst, dass seine Bilder gerade durch das Zusammenspiel von Kontrolle und Zufall entstehen.[2] Auch diese Serie entspricht dem üblichen Vorgehen. Er fotografiert nicht spontan, sondern widmet seinen Motiven mit seiner analogen Großformatkamera so viel Zeit wie zuvor die Fotopioniere des 19. Jahrhunderts.[3]

Anders als die Reisefotografen des 19. Jahrhunderts vermitteln Hans-Christian Schinks weltweit aufgenommene Landschaftsbilder keine Exotik, sondern vielmehr Vertrautes im Fremden. Dieser Eindruck wird durch den Bildaufbau verstärkt. Die aus der Totale aufgenommenen Landschaftsfotografien sind wie romantische, erhabene Landschaftsmalereien inszeniert, die sich durch die Abwesenheit von Menschen und den wolkenlosen grauen Himmel einer zeitlichen Zuschreibung widersetzen.

Anne Wriedt

1 Die Aussagen beziehen sich auf ein Gespräch zwischen Hans-Christian Schink und der Autorin am 26.10.2016.
2 Torsten Scheid, „Raum für Ungeplantes. Lokaltermin bei Hans-Christian Schink", in: *Photonews*, Juli/August 2011, S. 16–17.
3 Kai Uwe Schierz, „„Monuments, paysages, explorations photographiques ...'. Zu den Reisebildern von Hans-Christian Schink", in: Ulrike Bestgen (Hrsg.), *Hans-Christian Schink. Fotografien 1980 bis 2010*, Ostfildern 2011, S. 76.

Hans-Christian Schink

1961 Born in Erfurt, lives in Berlin.

1986–1991 Studied photography at HGB, Leipzig.

1989 The series *North Korea* launched his photographic exploration of very different places around the world.

1991–1993 Master class at HGB, Leipzig.

2004 Awarded the Deutscher Fotobuchpreis.

2012 Fellowship at Villa Kamogawa, Goethe Institute, in Kyoto, Japan.

2014 Fellowship at the Deutsche Akademie Rom Villa Massimo.

2016 Exhibition *Burma* at the Goethe Villa Yangon, Myanmar.

Many places have become pictorial icons. Either because they attract countless travellers every year who reproduce the same motif again and again, or because the media present them to us in the context of spectacular events.

The Japanese region Tōhoku, four hundred kilometres north-east of Tokyo, is one such place. On 11 March 2011, at 14:46:23 local time, a seaquake off the coast triggered a tsunami and a nuclear disaster at the atomic power station Fukushima Daini.

Four hundred kilometres of coastline were submerged by a flood wave up to thirty metres high. The consequences were unprecedented. It ranks as the severest earthquake ever measured in Japan.

In spring 2012, Hans-Christian Schink visited Villa Kamogawa in Kyoto on a three-month residency from the Goethe Institute. Exactly one year after the catastrophe, he wanted to observe the local situation for himself. Unlike his earlier works depicting human impacts on the landscape in the tradition of the New Topographics in the nineteen-seventies, in *Tōhoku* he illustrates nature's impact on civilisation. What traces had the disaster left on the landscape? As he drove by car around the coastal region, most roads and electricity pylons had already been repaired, and once-devastated areas were now unguarded and accessible.[1] Schink's work, then, has nothing in common with the spectacular media images of Tōhoku. His photographs carefully uncover vestiges of the disaster. The snow plays a role here, at first casting a veil over the destruction, but the longer we look, the more clues emerge that something extraordinary has happened.

Since the turn of the millennium, Hans-Christian Schink has travelled all over the world for his projects. These, like his photographs, are planned down to the last detail. And yet the artist himself says that his pictures result from the interplay of control and accident.[2] This series adheres to that principle. His shots are not spontaneous: he spends as much time preparing motifs for his analogue, large-format camera as did the photographic pioneers of the nineteenth century.[3]

Unlike nineteenth-century travel photography, however, Hans-Christian Schink's landscapes from around the globe convey the Other not as exotic but as familiar. That impression is reinforced by their composition. His landscape photographs, shot with a long focus, are set up just like the exalted landscapes of romantic painters, resisting time with their absence of people and their cloudless grey skies. **Anne Wriedt**

213

1 The comments are drawn from a conversation between Hans-Christian Schink and the author on 26 October 2016.
2 Torsten Scheid, "Raum für Ungeplantes: Lokaltermin bei Hans-Christian Schink", in *Photonews* (July–August 2011), p. 16–17.
3 Kai Uwe Schierz, "'Monuments, paysages, explorations photographiques …': Zu den Reisebildern von Hans-Christian Schink", in Ulrike Bestgen, ed., *Hans-Christian Schink: Fotografien 1980 bis 2010* (Ostfildern, 2011), p. 76.

Hans-Christian
Schink

Shinchi, Rachikizaki, Fukushima Prefecture, 2012

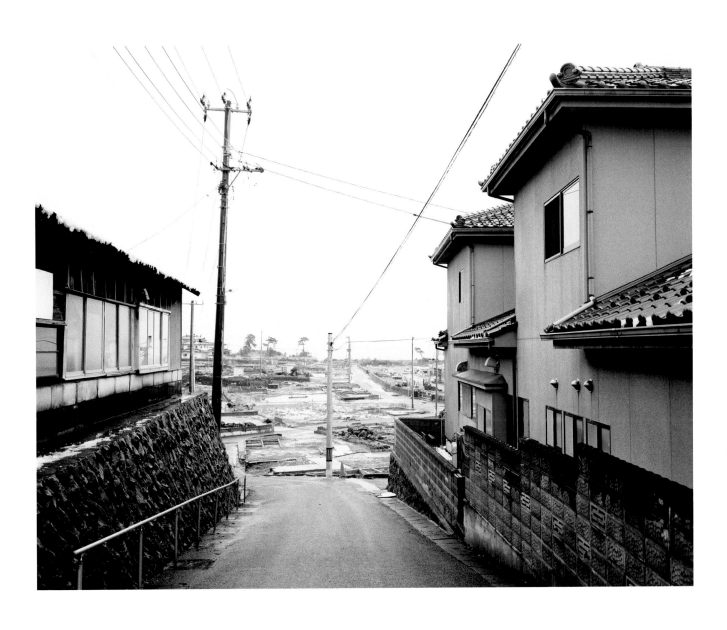

Sichigahama, Shobudahama, Miyagi Prefecture, 2012

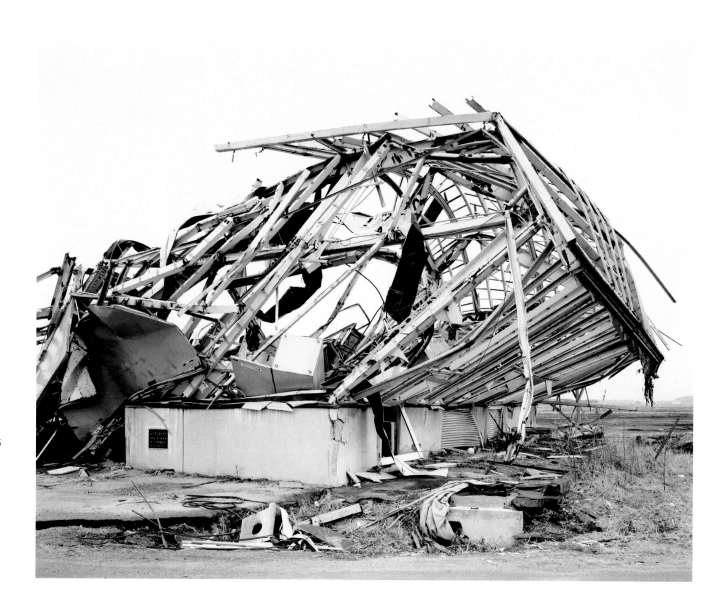

Hans-Christian
Schink

Sakamoto, Kitayamakami, Miyagi Prefecture, 2012

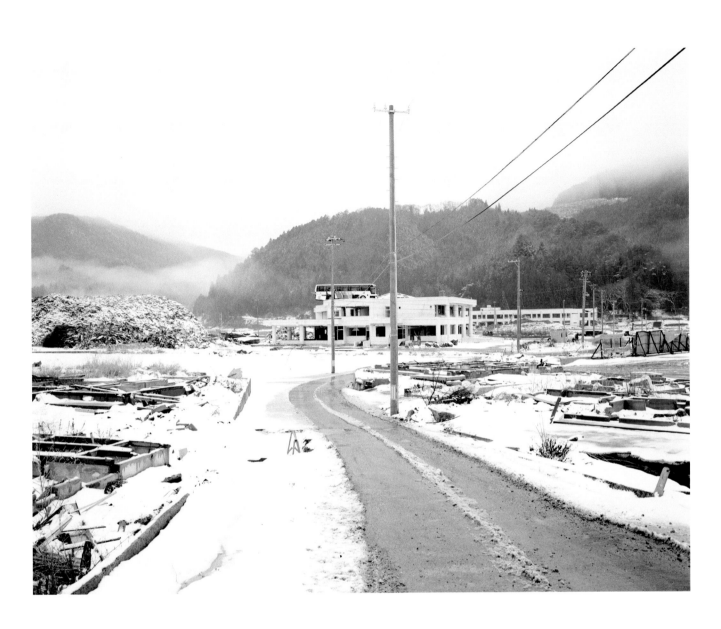

Ogatsucho Kamiogatsu, Miyagi Prefecture, 2012

218

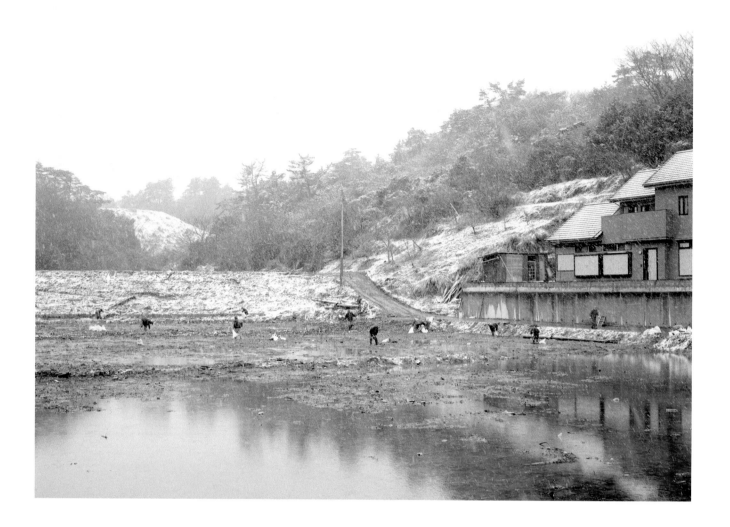

Sichigahama, Kozuka, Miyagi Prefecture, 2012

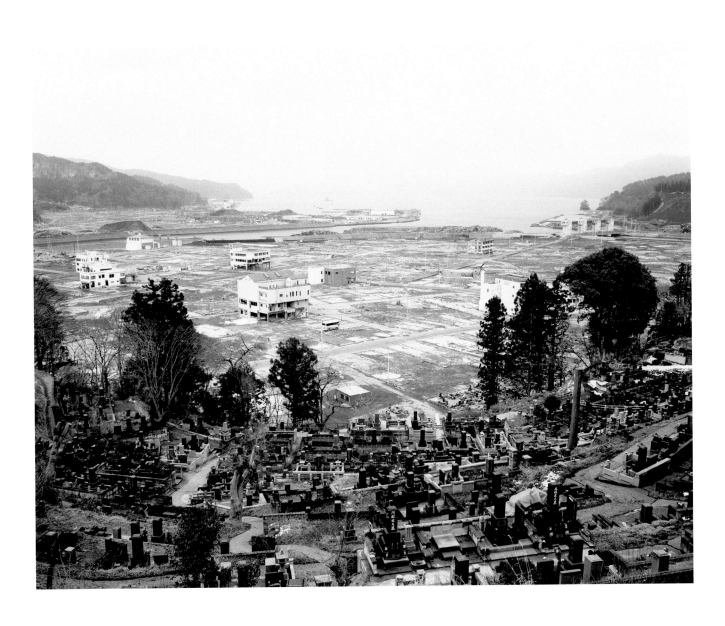

Ōtsuchi, Iwate Prefecture, 2012

Sven Johne

1976 Geboren in Bergen auf Rügen, lebt in Berlin.

1996–1998 Studium der Germanistik, Journalistik und Namensforschung an der Universität Leipzig.

1998–2006 Studium der Fotografie an der HGB Leipzig bei Prof. Timm Rautert.

2004 Die erste wichtige Arbeit *Ship Cancellation* entsteht, mit der er seine Arbeitsweise im Zusammenspiel von Bild und Text etabliert.

Seit 2006 wendet er sich auch dem Medium Video zu.

2012 Karl-Schmitt-Rottluff-Stipendium.

2012 Förderpreis der Alfried Krupp von Bohlen und Halbach-Stiftung für „Kataloge für junge Künstler".

2016 Kunstpreis Berlin, Akademie der Künste.

2016 Ausstellung *Sven Johne: The Greatest Show on Earth* im Casino Luxembourg, Luxemburg.

Die Art und Weise, wie wir die Welt wahrnehmen und uns eine Meinung über gesellschaftliche Ereignisse und Krisen bilden, wird heute so stark wie noch nie von der medialen Berichterstattung und vor allem über fotografische Bilder gesteuert. Die griechische Staatsschuldenkrise hatte in den europäischen Medien monatelang Dauerpräsenz. Das Land befand sich unter dem Brennglas und war mit den Protesten auf dem Syntagma-Platz und der inneren Zerrissenheit der Gesellschaft zum Symbol der europäischen Krise geworden.

Zwischen Juni und Oktober 2012 reiste Sven Johne für seine Arbeit *Griechenland-Zyklus* immer wieder in das Land und begab sich auf Spurensuche, um seine Bilder der Krise zu finden. Der nächtliche Sternenhimmel wurde dabei zum verbindenden Motiv, den er an touristischen Orten auf dem Festland und auf den griechischen Inseln aufnahm. Der Ausgangspunkt seiner Arbeiten sind wahre Geschichten aus Zeitungsmeldungen, die sich mit Motiven des Scheiterns sowie mit Menschen und Milieus am Rande der Gesellschaft beschäftigen.[1] Diese Geschichten werden durch den Künstler verdichtet und mit Bildern kombiniert, da er die Haltung vertritt, dass Text und Bild nicht nur untrennbar sind, sondern auch ein Foto ohne Text heutzutage nichts mehr aussagt.[2] Auch im *Griechenland-Zyklus* werden Fotografien mit Texten kombiniert, die von lokalen Beobachtungen und Begegnungen berichten und formal zwischen Reportage und Tagebucheintrag stehen. Sie fügen den Bildern die gesellschaftliche und politische Dimension hinzu, die so im doppelten Sinne lesbar wird.

Das Verbergen beziehungsweise Auslassen von Bildinformation sowie der fließende Übergang von fiktiven und realen Fakten gehören zu den gängigen Arbeitsweisen des Künstlers. Die Kulisse unter dem Sternenhimmel bleibt im Verborgenen, einzig Aufnahmeort und -zeitpunkt des Bildes werden bestimmt. Ob die Sternenbilder wirklich den Ort zeigen, an dem die beschriebene Situation stattgefunden hat, bleibt offen. Wahrheit und Fiktion verschmelzen, da es vielmehr darum geht, was diese Darstellungen über die Gesellschaft und die augenblicklichen Machtverschiebungen aussagen.[3] Gleichzeitig stellt Sven Johne mit seinem dokumentarisch-konzeptionellen Ansatz die vermeintliche Wahrheiten und das Wissen, welches über mediale Bilder und Texte vermittelt wird, infrage. Der Sternenhimmel wird zum Sinnbild einer nächtlichen Irrfahrt, in der sich die Einzelporträts mosaikartig zu einem Gesellschaftsbild Griechenlands zusammenfügen und tiefere Wahrheiten über ein Land jenseits der medialen Berichterstattung offenlegen.

Anne Wriedt

221

1 Jule Reuter, „Statement erbeten", in: *Kritische Masse. Zeitgenössische Kunst zu aktuellen Fragen der Gesellschaft,* Ausst.-Kat. Hochschule für Bildende Künste Dresden, Oktogon, Dresden, Berlin 2011, S. 7.

2 Anneke Bokern, „Der Künstler Sven Johne ist auf Spurensuche: nach Meer und Matrosen, nach Sinn und Tod", in: *mare online,* Nr. 59, Dezember 2006; http://www.mare.de/index.php?article_id=993&setCookie=1 (letzter Abruf: 6.12.2016).

3 Aussage von Sven Johne, in: Kornelia Röder/Antonia Napp (Hrsg.), *Connected by Art. Zeitgenössische Kunst aus dem Ostseeraum,* Ausst.-Kat. Staatliche Museen Schwerin, Heidelberg 2012, S. 39.

Sven Johne

1976 Born in Bergen on Rügen,
lives in Berlin.

1996–1998 Studied German, journalism
and onomastics at Leipzig University.

1998–2006 Studied photography at HGB,
Leipzig with Professor Timm Rautert.

2004 First major work *Ship Cancellation*
established his technique of word/
image interplay.

From 2006 Took up videography.

2012 Karl Schmitt Rottluff Fellowship.

2012 Catalogues for Young Artists Award
from the Alfried Krupp von Bohlen
and Halbach Foundation.

2016 Berlin Art Prize, Akademie der Künste.

2016 Exhibition Sven Johne: *The Greatest
Show on Earth* at the *Casino Luxem-
bourg* in Luxembourg.

How we perceive the world and form opinions about current events and crises is influenced nowadays more than ever by media reporting and, in particular, photographic images. The debt crisis in Greece was a constant theme in the European media for several months. The country was in the limelight: the protests on Syntagma Square and the inner turmoil of a society became a symbol of crisis in Europe.

From June till October 2012, Sven Johne returned repeatedly to the country to compose his *Greece Series,* hunting for clues to use in his images of the crisis. The star-studded night sky became a connecting motif, recorded in tourist destinations on the mainland and the Greek Islands. His works take their cue from true stories in newspaper articles devoted to examples of failure and to people and settings on the margins of society.[1] These stories are distilled by the artist and combined with pictures, as he believes not only that text and image belong inextricably together, but that in our day and age a photograph needs an accompanying text to make a statement.[2] For his *Greece Series,* too, he combines photographs with texts – on a spectrum between reportage and diary entries – describing local observations and encounters. Readable in two senses, they add a social and political dimension to the images.

Concealing or omitting pictorial information is part of the artist's usual technique, and so is a fluid transition between fact and fiction. The backdrop under the stars remains hidden; only the place and time of the photograph are defined. Whether this piece of firmament really corresponds to the situation described is an open question. Truth and fiction merge here, because the point at issue is what these depictions can tell us about a society and current power shifts.[3] At the same time, Sven Johne's conceptual documentary approach questions the apparent truths and knowledge conveyed by images and text in the media. The starry sky symbolises a nocturnal odyssey, with individual portraits assembled like stones into a mosaic of Greek society, reaching beyond the media reports to reveal deeper truths about a country.

Anne Wriedt

1 Jule Reuter, "Statement erbeten", in *Kritische Masse: Zeitgenössische Kunst zu aktuellen Fragen der Gesellschaft,* exh. cat., Hochschule für Bildende Künste Dresden, Oktogon, Dresden, Berlin 2011, p. 7.

2 Anneke Bokern, "Der Künstler Sven Johne ist auf Spurensuche: nach Meer und Matrosen, nach Sinn und Tod", in *mare online,* no. 59 (December 2006), http://www.mare.de/index.php?article_id=993&setCookie=1 (accessed on 6 February 2016).

3 Artist's statement by Sven Johne, in Kornelia Röder and Antonia Napp, eds., *Connected by Art: Zeitgenössische Kunst aus dem Ostseeraum,* exh. cat., Staatliche Museen Schwerin (Heidelberg, 2012), p. 39.

22. Oktober 2012, 21:09 Uhr, Kerkira, Korfu
In der Innenstadt ein Bronzeguss, ein junger Mann, hockend, ernst. Die Inschrift: Kostas Georgakis, student from Corfu, burned himself to death in Genoa, Italy, 19 September 1970, for freedom and democracy in Greece. I cannot do other than think and live as a free man. Am Sockel des Denkmals ein Blumenkranz.

Sven
Johne

Aus dem *Griechenland-Zyklus*, 2012

18. September 2012, 23:37 Uhr, Ouranoupoli
Der letzte Ort vor der autonomen Mönchsrepublik Athos. Von hier aus setzten die Geistlichen per Schiff hinüber in die Klöster. Ich weiß nicht warum – es kommen viele Russen her. Immobilienbüros werben auf Russisch: Wir lassen Ihre Träume wahr werden. Seegrundstücke, Villen, ganze Inseln, alles da. Zum Spottpreis.

225

Aus dem *Griechenland-Zyklus,* 2012

25. August 2012, 02:08 Uhr, Chora, Mykonos
Und hier liegen sie, die Yachten der Steuerflüchtlinge, sagt der Taxifahrer, welch Wohlstand! Gehört Mykonos noch zu Griechenland? Wir beide haben Spaß. Aber der Hafen wird demnächst privatisiert. Im Ort Edelboutiquen, Schmuck und teure Hotels. Ich finde kein Zimmer. Zwei Uhr nachts bin ich dann endlich bereit jeden Preis zu zahlen.

Sven
Johne

Aus dem *Griechenland-Zyklus*, 2012

27. August 2012, 23:12 Uhr, Heraklion, Kreta
Am Abend in einem einfachen Business-Hotel. In der Lobby die Bar, Snacks für die Gäste, Oliven, geröstetes Brot, irgendwelche Pasten. Vor dem Hotel schon eine ganze Weile ein Bärtiger, traut sich schließlich rein, versucht zum Buffet vorzudringen. Er wird sofort entdeckt und vom Personal diskret entfernt. Kein Protest, eher Resignation.

Aus dem *Griechenland-Zyklus,* 2012

Sven
Johne

20. Oktober 2012, 00:03 Uhr, Zakynthos-Stadt, Zakynthos
Kurz vor Abfahrt verirrt sich ein kleiner Vogel in den Bus. Fahrer, Ticketverkäufer und Passagiere versuchen, ihn zu fangen. Alles jagt durch den Bus. Am Ende erwischt ihn der Fahrer. Er trägt das verängstigte Tierchen behutsam raus, in seinem Gefolge die Reisenden, eine Prozession. Feierliche Befreiung, jemand klatscht, dann Abfahrt.

Aus dem *Griechenland-Zyklus*, 2012

21. Oktober 2012, 05:03 Uhr, Patras
Downtown viele afrikanische Händler, sie bieten Sonnenbrillen an und fast alles von Louis Vuitton. Sobald es dunkel wird, verschwinden sie. Die Innenstadt gehört dann ganz den party people, später den Besoffenen. Am nächsten Morgen spreche ich die Händler an, sie haben Angst. Kürzlich wurde einer von ihnen halb totgeschlagen.

Aus dem *Griechenland-Zyklus,* 2012

18. Oktober 2012, 20:24 Uhr, Vathi, Ithaka
Heute Generalstreik, der vierte in diesem Jahr. Ich miete ein Boot, um nach Ithaka zu gelangen, drüben ein Taxi. Der Fahrer heißt Kostas, hat 20 Jahre in Australien gelebt, Melbourne, amazing city. Er ist erst kürzlich nach Ithaka zurückgekehrt. Heimweh. Und auch der Frau wegen. Wie Odysseus, sage ich. Er lacht: it was the biggest mistake of my life.

Sven
Johne

Aus dem *Griechenland-Zyklus*, 2012

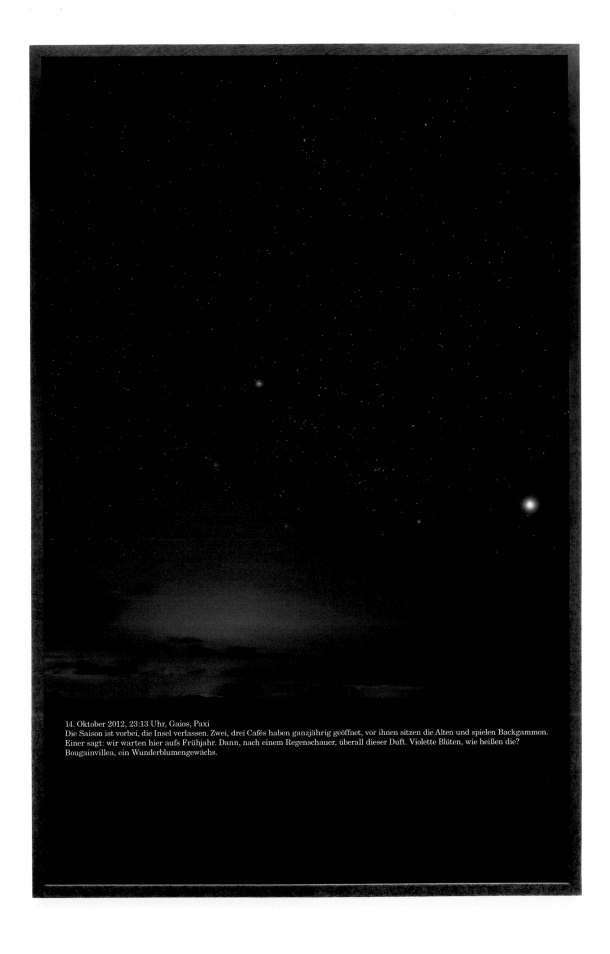

14. Oktober 2012, 23:13 Uhr, Gaios, Paxi
Die Saison ist vorbei, die Insel verlassen. Zwei, drei Cafés haben ganzjährig geöffnet, vor ihnen sitzen die Alten und spielen Backgammon.
Einer sagt: wir warten hier aufs Frühjahr. Dann, nach einem Regenschauer, überall dieser Duft. Violette Blüten, wie heißen die?
Bougainvillea, ein Wunderblumengewächs.

231

Aus dem *Griechenland-Zyklus,* 2012

Anhang
Appendix

Historische Reisefotografie

Unbekannter Fotograf /
unknow artist
*Panorama della città visto da
S. Martino,* Neapel, Italien,
1875–1910
Albuminpapier
20 × 25,8 cm
Berlinische Galerie
BG-FS 027/79,60
S. / p. IX

Unbekannter Fotograf /
unknow artist
Orecchio di Dionisio,
Sirakus, Italien, 1875–1910
Albuminpapier
22,5 × 17,8 cm
Berlinische Galerie
BG-FS 027/79,63
S. / p. X

Unbekannter Fotograf /
unknow artist
Japan, 1875–1910
Kollodiumpapier, coloriert
27,4 × 22,7 cm
Berlinische Galerie
BG-FS 027/79,235
S. / p. V

Unbekannter Fotograf /
unknow artist
Kyoto, Japan, 1875–1910
Silbergelatinepapier, coloriert
21,1 × 27,1 cm
Berlinische Galerie
BG-FS 027/79,227
S. / p. II

Unbekannter Fotograf /
unknow artist
*Stromschnellen im Hozugawa /
Hozugawa River Rapids,* Kyoto,
Japan, 1875–1910
Salzpapier, coloriert
22,9 × 29,2 cm
Berlinische Galerie
BG-FS 027/79,219
S. / p. IV

Unbekannter Fotograf /
unknow artist
Japan, 1875–1910
Albuminpapier
22,8 × 28,1 cm
Berlinische Galerie
BG-FS 027/79,232
S. / p. III

Unbekannter Fotograf /
unknow artist
*Friedhof am Kurodani Tempel /
Graveyard at Kurodani Temple,*
Kyoto, Japan, 1875–1910
Silbergelatinepapier, coloriert
20,9 × 26,8 cm
Berlinische Galerie
BG-FS 027/79,243
S. / p. VI

Unbekannter Fotograf /
unknow artist
Akropolis, Athen, Griechenland /
Acropolis, Athens, Greece,
1875–1910
Lichtdruck
22 × 29,4 cm
Berlinische Galerie
BG-FS 027/79,95
S. / p. XI

Max Baumann

Aus der Serie: *Sprachlos /
From the series:
Speechless,* 1998

Pakt / Pact, 1998
Colorprint, Ilfochrome
58 × 38 cm | 61 × 41,3 × 4 cm
Berlinische Galerie
BG-FS 032/01,4
S. / p. 165

Sicht / View, 1998
Colorprint, Ilfochrome
58 × 38 cm | 61 × 41,3 × 4 cm
Berlinische Galerie
BG-FS 032/01,3
S. / p. 164

Mär / Myth, 1998
Colorprint, Ilfochrome
58 × 38 cm | 61 × 41,3 × 4 cm
Berlinische Galerie
BG-FS 032/01,5
S. / p. 167

Putz / Daub, 1998
Colorprint, Ilfochrome
58 × 38 cm | 61 × 41,3 × 4 cm
Berlinische Galerie
BG-FS 032/01,6
S. / p. 166

Gablung / Forks, 1998
Colorprint, Ilfochrome
58 × 38 cm | 61 × 41,3 × 4 cm
Berlinische Galerie
BG-FS 032/01,2
S. / p. 162

Haft / Arrest, 1998
Colorprint, Ilfochrome
58 × 38 cm | 61 × 41,3 × 4 cm
Berlinische Galerie
BG-FS 032/01,7
S. / p. 163

Grauen / Dark, 1998
Silbergelatinepapier
58 × 38 cm | 61 × 41,3 × 4 cm
Berlinische Galerie
BG-FS 013/02,2
S. / p. 168

Grauen / Dark, 1998
Silbergelatinepapier
58 × 38 cm | 61 × 41,3 × 4 cm
Berlinische Galerie
BG-FS 013/02,3
S. / p. 169

Grauen / Dark, 1998
Silbergelatinepapier
58 × 38 cm | 61 × 41,3 × 4 cm
Berlinische Galerie
BG-FS 013/02,4
S. / p. 170

Grauen / Dark, 1998
Silbergelatinepapier
58 × 38 cm | 61 × 41,3 × 4 cm
Berlinische Galerie
BG-FS 013/02,6
S. / p. 171

Grauen / Dark, 1998
Silbergelatinepapier
58 × 38 cm | 61 × 41,3 × 4 cm
Berlinische Galerie
BG-FS 013/02,8

Marianne Breslauer

Lugano, 1934
Silbergelatinepapier
23,3 × 17,7 cm | 50 × 40 cm
Fotostiftung Schweiz, Winterthur

Djemila, Jerusalem, 1931
Silbergelatinepapier
29,3 × 23,2 cm | 50 × 40 cm
Fotostiftung Schweiz, Winterthur
S. / p. 84

Annemarie Schwarzenbach,
Spanien / Spain, 1933
Silbergelatinepapier
26,6 × 22,4 | 50 × 40 cm
Fotostiftung Schweiz, Winterthur
S. / p. 82

Schulmädchen / Schoolgirl,
Gerona, 1933
Silbergelatinepapier
28,1 × 21,5 cm | 50 × 40 cm
Fotostiftung Schweiz, Winterthur
S. / p. 83

Spanien / Spain, 1933
Silbergelatinepapier
28,2 × 22,1 cm | 50 × 40 cm
Fotostiftung Schweiz, Winterthur
S. / p. 83

Pamplona, 1933
Silbergelatinepapier
22,3 × 27,7 cm | 50 × 40 cm
Fotostiftung Schweiz, Winterthur
S. / p. 78

Spalato, 1930
Silbergelatinepapier,
Neuvergrößerung
28,2 × 21,1 cm | 50 × 40 cm
Fotostiftung Schweiz, Winterthur
S. / p. 80

Alexandria, 1931
Silbergelatinepapier
28,2 × 22,2 cm | 50 × 40 cm
Fotostiftung Schweiz, Winterthur
S. / p. 79

Hafen von Triest /
Port of Trieste, 1930
Silbergelatinepapier
17,5 × 23,3 cm | 50 × 40 cm
Fotostiftung Schweiz, Winterthur

Bei Urbino, Umbrien /
At Urbino, Umbria, 1934
Silbergelatinepapier
22,4 × 28,9 cm | 50 × 40 cm
Fotostiftung Schweiz, Winterthur
S. / p. 85

Alexandria, 1931
Silbergelatinepapier
28,2 × 22,4 cm | 50 × 40 cm
Fotostiftung Schweiz, Winterthur
Sammlung Walter Feilchenfeldt
S. / p. 81

Kurt Buchwald

Aus der Serie / From the
series: *Cala Sant Vicenç,* 1991

Ohne Titel / Untitled,
Spanien / Spain, 1991
Colorprint
70 × 100 cm | 71,5 × 101 × 2,5 cm
Berlinische Galerie
BG-FS 057/94,1
S. / p. 156

BG-FS 057/94,2
S. / p. 156

BG-FS 057/94,3
S. / p. 157

BG-FS 057/94,4
S. / p. 157

BG-FS 057/94,5
S. / p. 156

BG-FS 057/94,6
S. / p. 157

BG-FS 057/94,7
S. / p. 156

BG-FS 057/94,8
S. / p. 157

BG-FS 057/94,9

Tim N. Gidal

Aus der Serie: *Reise nach*
Berlin / From the series:
Trip to Berlin, 1931

Ohne Titel / Untitled, 1931
Silbergelatinepapier,
Neuvergrößerung 1983
20 × 20,5 cm
Berlinische Galerie
BG-FS 033/84,1
S. / p. 66

BG-FS 033/84,2
S. / p. 65

BG-FS 033/84,5
S. / p. 66

BG-FS 033/84,7
S. / p. 68

BG-FS 034/84,1
S. / p. 64

BG-FS 034/84,6
S. / p. 69

BG-FS 034/84,7

BG-FS 034/84,10
S. / p. 70

BG-FS 034/84,14
S. / p. 71

BG-FS 033/84,4

BG-FS 034/84,4

BG-FS 034/84,12
S. / p. 72

BG-FS 034/84,13
S. / p. 73

Thomas Hoepker

Ein Unfall in Harlem / Accident in Harlem, New York City, 1963
Silbergelatinepapier
30,6 × 45,7 cm | 51,3 × 66,3 × 3,3 cm
Münchner Stadtmuseum,
Sammlung Fotografie
S. / p. 110

Alte Dame auf einem Festwagen bei der Parade zum 4. Juli / Old Lady Riding on a Fourth-of-July Float, San Francisco, 1963
Silbergelatinepapier
45,6 × 31,1 cm | 66,3 × 51,3 × 3,3 cm
Münchner Stadtmuseum,
Sammlung Fotografie
S. / p. 103

Mutter mit Kindern / Mother and Children, New Orleans, 1963
Silbergelatinepapier
45,6 × 30,6 cm |
66,3 × 51,3 × 3,3 cm
Münchner Stadtmuseum,
Sammlung Fotografie

Honest Joes Leihhaus / Honest Joe's Pawn Shop, Houston, Texas, 1963
Silbergelatinepapier
30,5 × 45,5 cm | 51,3 × 66,3 × 3,3 cm
Münchner Stadtmuseum,
Sammlung Fotografie
S. / pp. 106–107

Werbung für ein Mittel gegen Sodbrennen an einem Bus / Ad for a Heartburn Medicine on a New York Bus, New York, 1963
Silbergelatinepapier
30,6 × 45,6 cm | 51,3 × 66,3 × 3,3 cm
Münchner Stadtmuseum,
Sammlung Fotografie
S. / p. 109

Souvenirshop mit John F. Kennedy-Plakette / Souvenir Store with John-F.-Kennedy-Plaque, Reno, Nevada, 1963
Silbergelatinepapier
30,5 × 43,7 cm | 51,3 × 66,3 × 3,3 cm
Münchner Stadtmuseum,
Sammlung Fotografie
S. / p. 102

Vater und Sohn mit Spielzeughelm und -gewehr salutieren am Grab von John F. Kennedy auf dem Arlington-Friedhof in Washington D.C. / Father and Son (with Toy Helmet and Toy Gun) Salute at the Grave of John F. Kennedy in Arlington Cemetery in Washington D.C., 1963
Silbergelatinepapier
45,7 × 30,6 cm | 66,3 × 51,3 × 3,3 cm
Münchner Stadtmuseum,
Sammlung Fotografie
S. / p. 108

Tänzer in einer Bar in Flagstaff / Dancers in a Bar in Flagstaff, Arizona, 1963
Silbergelatinepapier
47,4 × 68,7 cm | 51,3 × 66,3 × 3,3 cm
Münchner Stadtmuseum,
Sammlung Fotografie

Werbung fürs Swift's Truthähne / Billboard Promoting Swift's Turkey, Houston, Texas, 1963
Silbergelatinepapier,
späterer Abzug
45,4 × 68,7 cm | 66,3 × 86,3 × 3,3 cm
Münchner Stadtmuseum,
Sammlung Fotografie

Footballtraining im Abendlicht / Early Evening Football Training, Butte, Montana, 1963
Silbergelatinepapier
47,4 × 68,7 cm | 66,3 × 86,3 × 3,3 cm
Münchner Stadtmuseum,
Sammlung Fotografie
S. / p. 104

The Mystery of Life, Skulptur im Forest Lawn Memorial Park / The Mystery of Life, Sculpture at Forest Lawn Memorial Park, Los Angeles, 1963
Silbergelatinepapier
30,6 × 45,5 cm | 51,3 × 66,3 × 3,3 cm
Münchner Stadtmuseum,
Sammlung Fotografie
S. / p. 105

Schwarzensiedlung im Mississippi Delta / Black Settlement in the Mississippi Delta, 1963
Silbergelatinepapier
30,6 × 45,7 cm | 51,3 × 66,3 × 3,3 cm
Münchner Stadtmuseum,
Sammlung Fotografie

Hauptstraße / Mainstreet, Montgomery, Alabama, 1963
Silbergelatinepapier
30,5 × 45,6 cm | 51,3 × 66,3 × 3,3 cm
Münchner Stadtmuseum,
Sammlung Fotografie

In einer Kleinstadt in Iowa / Small-Town Storefront in Iowa, 1963
Silbergelatinepapier,
späterer Abzug
68,5 × 47,5 cm | 86,3 × 66,3 × 3,3 cm
Münchner Stadtmuseum,
Sammlung Fotografie
S. / p. 111

Sven Johne

Aus dem *Griechenland-Zyklus / From the Greece Series,* 2012

22. Oktober 2012, 21:09 Uhr, Kerkira, Korfu / 22 October 2012, 09:09 pm, Kerkira, Corfu
Archival Pigment Print
und Siebdruck
110 × 72 cm
Kunstmuseum Kloster Unser Lieben Frauen, Magdeburg,
Dauerleihgabe des Landes Sachsen-Anhalt
S. / p. 224

25. August 2012, 02:08 Uhr, Chora, Mykonos / 25 August 2012, 02:08 am, Chora, Mykonos,
Archival Pigment Print
und Siebdruck
110 × 72 cm
Kunstmuseum Kloster Unser Lieben Frauen, Magdeburg,
Dauerleihgabe des Landes Sachsen-Anhalt
S. / p. 226

27. August 2012, 23:12 Uhr,
Heraklion, Kreta / 27 August 2012,
11:12 pm, Heraklion, Crete,
Archival Pigment Print
und Siebdruck
110 × 72 cm
Kunstmuseum Kloster Unser
Lieben Frauen, Magdeburg,
Dauerleihgabe des Landes
Sachsen-Anhalt
S. / p. 227

18. September 2012, 23:37 Uhr,
Ouranoupoli / 18 September 2012,
11:37 pm, Ouranoupoli
Archival Pigment Print
und Siebdruck
110 × 72 cm
Kunstmuseum Kloster Unser
Lieben Frauen, Magdeburg,
Dauerleihgabe des Landes
Sachsen-Anhalt
S. / p. 225

20. Oktober 2012, 00:03 Uhr,
Zakynthos-Stadt, Zakynthos /
20 October 2012, 12:03 am,
Zakynthos City, Zakynthos
Archival Pigment Print
und Siebdruck
110 × 72 cm
Kunstmuseum Kloster Unser
Lieben Frauen, Magdeburg,
Dauerleihgabe des Landes
Sachsen-Anhalt
S. / p. 228

21. Oktober 2012, 05:03 Uhr,
Patras / 21 October 2012,
05:03 am, Patras
Archival Pigment Print
und Siebdruck
110 × 72 cm
Kunstmuseum Kloster Unser
Lieben Frauen, Magdeburg,
Dauerleihgabe des Landes
Sachsen-Anhalt
S. / p. 229

23. Juni 2012, 21:03 Uhr, Argos /
23 June 2012, 09:03 pm, Argos
Archival Pigment Print
und Siebdruck
110 × 72 cm

Kunstmuseum Kloster Unser
Lieben Frauen, Magdeburg,
Dauerleihgabe des Landes
Sachsen-Anhalt

17. Juni 2012, 22:17 Uhr, Athen /
17 June 2012, 10:17 pm, Athens
Archival Pigment Print
und Siebdruck
110 × 72 cm
Courtesy Sven Johne and
KLEMM'S, Berlin

18. Oktober 2012, 20:24 Uhr,
Vathi, Ithaka / 18 October 2012,
08:24 pm, Vathi, Ithaca
Archival Pigment Print
und Siebdruck
110 × 72 cm
Courtesy Sven Johne
S. / p. 230

14. Oktober 2012, 23:13 Uhr, Gaios,
Paxi / 14 October 2012, 11:13 pm,
Gaios, Paxi
Archival Pigment Print
und Siebdruck
110 × 72 cm
Privatsammlung Bielefeld
S. / p. 231

Robert
Petschow

Eisbahn auf Schlossteich / Ice
Rink on Palace Pool, um 1930
Silbergelatinepapier
8,4 × 11,2 cm
Berlinische Galerie
BG-FS 049/97,1
S. / p. 39

Abraum eines Braunkohle-
tagebaues / Lignite Slag from an
Open-Cast Mine, um 1930
Silbergelatinepapier
8,2 × 11,4 cm | 52,5 × 42,5 × 3 cm
Berlinische Galerie
BG-FS 049/97,2
S. / p. 45

Viadukt von Eglisau in der
Schweiz in der Morgensonne /
Eglisau Viaduct in Switzerland
at Daybreak, um 1930
Silbergelatinepapier
8,3 × 11,2 cm
Berlinische Galerie
BG-FS 049/97,3
S. / p. 40

Ballonaufnahme eines Dorfes,
Legau, Bayerisch-Schwaben /
Village Shot from a Balloon,
Legau, Bavarian Swabia, um 1930
Silbergelatinepapier
8,2 × 11,2 cm
Berlinische Galerie
BG-FS 049/97,5
S. / p. 41

Abraum von Nödlitz... /
Slag at Nödlitz ..., um 1930
Silbergelatinepapier
8,2 × 11,4 cm
Berlinische Galerie
BG-FS 019/80,2
S. / p. 42

Die Ernte. Ein eben abgemähtes
Feld, die Mähmaschine läuft noch
in der Feldmitte / Harvest: A Freshly
Cut Field, the Harvester Still at
Work in the Middle, um 1930
Silbergelatinepapier
8,4 × 11,4 cm | 52,5 × 42,5 × 3 cm
Berlinische Galerie
BG-FS 019/80,3
S. / p. 43

Acker und Friedhof im Schnee /
Field and Cemetery in the Snow,
um 1930
Silbergelatinepapier
27,3 × 38 cm | 82,5 × 62,5 × 3 cm
Berlinische Galerie
BG-FS 019/80,1
S. / p. 38

Eisgang auf der Elbe bei
Dresden / Ice Floe on the River
Elbe Near Dresden, um 1930
Silbergelatinepapier
16,8 × 14,8 cm
Berlinische Galerie
BG-FS 042/94
S. / p. 44

Die Spree bei Erkner/The River Spree Near Erkner, um 1930
Silbergelatinepapier
8 × 11,1 cm
Berlinische Galerie
BG-FS 049/97,4

Hans Pieler / Wolf Lützen

Aus der Serie: *Transit Berlin-Hamburg-Berlin,* Oktober 1984
From the series: Transit *Berlin-Hamburg-Berlin,* October 1984
Inkjet Print
24,5 × 30 cm
Berlinische Galerie
BG-FS 014/15,1
S. / p. 116

BG-FS 014/15,4

BG-FS 014/15,5
S. / p. 122

BG-FS 014/15,6

BG-FS 014/15,7
S. / p. 121

BG-FS 014/15,9

BG-FS 014/15,12

BG-FS 014/15,15
S. / p. 125

BG-FS 014/15,16

BG-FS 014/15,22

BG-FS 014/15,24
S. / p. 124

BG-FS 014/15,25

BG-FS 014/15,29
S. / p. 123

BG-FS 014/15,31
S. / p. 119

BG-FS 014/15,33
S. / p. 120

BG-FS 014/15,41
S. / p. 118

BG-FS 014/15,48

BG-FS 014/15,56
S. / p. 117

Evelyn Richter

Tretjakow-Galerie, Moskau / *Tretyakov Gallery,* Moscow, 1957
Silbergelatinepapier,
späterer Abzug
23,2 × 23,3 cm
Berlinische Galerie
BG-FS/SD 038/94,6

Minsk, 1957
Silbergelatinepapier
29,8 × 39,9 cm
Berlinische Galerie
BG-FS/SD 038/94,25 (b)

Tretjakow-Galerie, Moskau / *Tretyakov Gallery,* Moscow, 1957
Silbergelatinepapier
18,9 × 25,9 cm
Berlinische Galerie
BG-FS/SD 038/94,27
S. / p. 93

Italienischer Beitrag zum Weltjugendfestival – Ausstellung abstrakter Bilder/Italian Contribution to the World Youth Festival – Exhibition of Abstract Paintings, 1957
Silbergelatinepapier
29,4 × 40 cm
Berlinische Galerie
BG-FS/SD 038/94,34 (b)
S. / p. 92

Weltjugendfestival, Moskau / *World Youth Festival,* Moscow, 1957
Silbergelatinepapier
26,5 × 39,5 cm
Berlinische Galerie
BG-FS/SD 038/94,46 (b)
S. / p. 90

Unterwegs nach Moskau / The Road to Moscow, 1957
Silbergelatinepapier
17 × 23,5 cm

Berlinische Galerie
BG-FS/SD 038/94,47
S. / p. 91

Moskau / Moscow, 1957
Silbergelatinepapier,
späterer Abzug
32,1 × 48,5 cm | 51 × 67 × 2,7 cm
Evelyn Richter Archiv der Ostdeutschen Sparkassen-stiftung im Museum der bildenden Künste Leipzig, Leipzig

Moskau / Moscow, 1957
Silbergelatinepapier,
späterer Abzug
48,6 × 32,3 cm | 67 × 51 × 2,7 cm
Evelyn Richter Archiv der Ostdeutschen Sparkassen-stiftung im Museum der bildenden Künste Leipzig, Leipzig
S. / p. 94

Moskau / Moscow, 1957
Silbergelatinepapier,
späterer Abzug
29,9 × 40 | 51 × 67 × 2,7 cm
Evelyn Richter Archiv der Ostdeutschen Sparkassen-stiftung im Museum der bildenden Künste Leipzig, Leipzig
S. / p. 95

Moskau / Moscow, 1957
Silbergelatinepapier,
späterer Abzug
32,6 × 48,9 cm | 51 × 67 × 2,7 cm
Evelyn Richter Archiv der Ostdeutschen Sparkassen-stiftung im Museum der bildenden Künste Leipzig, Leipzig
S. / p. 96

Moskau / Moscow, 1957
Silbergelatinepapier,
späterer Abzug
31,8 × 48,4 cm | 51 × 67 × 2,7 cm
Evelyn Richter Archiv der Ostdeutschen Sparkassen-stiftung im Museum der bildenden Künste Leipzig, Leipzig
S. / p. 97

Metro Moskau / Metro Moscow, **1957**
Silbergelatinepapier,
späterer Abzug
23 × 22,8 cm | 51 × 67 × 2,7 cm
Evelyn Richter Archiv der
Ostdeutschen Sparkassen-
stiftung im Museum der bildenden
Künste Leipzig, Leipzig

Unterwegs nach Moskau /
The Road to Moscow, **1957**
Silbergelatinepapier,
späterer Abzug
47 × 48,5 cm | 63,5 × 81 × 2,7 cm
Evelyn Richter Archiv der
Ostdeutschen Sparkassen-
stiftung im Museum der bildenden
Künste Leipzig, Leipzig

Moskau / Moscow, **1957**
Silbergelatinepapier,
späterer Abzug
38,6 × 37,1 cm | 51 × 67 × 2,7 cm
Evelyn Richter Archiv der
Ostdeutschen Sparkassen-
stiftung im Museum der bildenden
Künste Leipzig, Leipzig

Erich Salomon

Max Schmeling im Trainings-
camp in Greenkill Lodge / Max
Schmeling at the Training Camp
in Greenkill Lodge, **Kingston,**
New York, Juni / June 1932
Silbergelatinepapier, Neuvergröße-
rung von Michael Schmidt 1986
23 × 33,6 cm
Berlinische Galerie
BG-ESA 1511/a
S. / p. 53

Reportage über die Gefahren
unbewachter Bahnübergänge in
den USA, aufgenommen in der
Nähe von Los Angeles / Reportage
on the Dangers of Unmanned
Level Crossings in the United
States, Recorded Near Los
Angeles, **1930**
Silbergelatinepapier,
Neuvergrößerung von
Michael Schmidt 1986

23,1 × 33,6 cm
Berlinische Galerie
BG-ESA 73
S. / p. 58

Unterwegs in den USA / On the
Road in the United States,
1930/1932
Silbergelatinepapier,
Neuvergrößerung von
Michael Schmidt 1986
23 × 33,7 cm
Berlinische Galerie
BG-ESA L435 A7
S. / p. 56–57

Parkplatz am Forest Lawn
Cemetery in Kalifornien / Car
Park at Forest Lawn Cemetery
in California, **USA, 1930**
Silbergelatinepapier,
Neuvergrößerung von
Michael Schmidt 1986
23 × 33,7 cm
Berlinische Galerie
BG-ESA 15
S. / p. 59

Zuschauer beim Footballspiel der
Universitätsmannschaften von
Yale und Harvard / Spectators at
a Football Match between Yale
and Harvard, **Boston, 1932**
Silbergelatinepapier,
Neuvergrößerung von
Michael Schmidt 1986
23 × 33,7 cm
Berlinische Galerie
BG-ESA L421 C3
S. / p. 53

Überfahrt nach Ellis Island /
Crossing to Ellis Island,
New York, 1932
Silbergelatinepapier,
Neuvergrößerung von
Michael Schmidt 1986
23 × 33,6 cm
Berlinische Galerie
BG-ESA 449/c
S. / pp. 50-51

Fairfax Hunt Club,
Virginia, 1930/1932
Silbergelatinepapier,
Neuvergrößerung von
Michael Schmidt 1986

22,9 × 33,4 cm
Berlinische Galerie
BG-ESA 2919
S. / p. 53

Kaufhaus S. Klein am Union
Square / Department Store
S. Klein on Union Square,
New York, 1932
Silbergelatinepapier,
Neuvergrößerung von
Michael Schmidt 1986
22,8 × 33,4 cm
Berlinische Galerie
BG-ESA 1703/a
S. / p. 54

Kaufhaus S. Klein am Union
Square / Department Store
S. Klein on Union Square,
New York, 1932
Silbergelatinepapier,
Neuvergrößerung von
Michael Schmidt 1986
23,2 × 33,4 cm
Berlinische Galerie
BG-ESA 1733/a
S. / p. 54

Unterwegs in den USA / On the
Road in the United States,
1930/1932
Silbergelatinepapier,
Neuvergrößerung von
Michael Schmidt 1986
23 × 33,6 cm
Berlinische Galerie
BG-ESA L435 A6
S. / p. 59

Detektivin im Kaufhaus
S. Klein am Union Square /
A Store Detective at S. Klein
on Union Square, **New York,**
1932
Silbergelatinepapier,
Neuvergrößerung von
Michael Schmidt 1986
23,1 × 33,6 cm
Berlinische Galerie
BG-ESA 1712
S. / p. 55

Hans-Christian Schink

Sakamoto, Kitayamakami, Miyagi Prefecture, 2012
Colorprint
130 × 155 cm
Hans-Christian Schink, Berlin
S. / p. 216

Ōtsuchi, Iwate Prefecture, 2012
Colorprint
131 × 153 cm
Hans-Christian Schink, Berlin
S. / p. 219

Sichigahama, Shobudahama, Miyagi Prefecture, 2012
Colorprint
131 × 153 cm
Hans-Christian Schink, Berlin
S. / p. 218

Shinchi, Rachikizaki, Fukushima Prefecture, 2012
Colorprint
131 × 153 cm
Hans-Christian Schink, Berlin
S. / p. 214

Sichigahama, Kozuka, Miyagi Prefecture, 2012
Colorprint
131 × 153 cm
Hans-Christian Schink, Berlin
S. / p. 215

Ogatsucho Kamiogatsu, Miyagi Prefecture, 2012
Colorprint
131 × 153 cm
Hans-Christian Schink, Berlin
S. / p. 217

240

Heidi Specker

Aus der Serie: *TERMINI* /
From the series: *TERMINI,* 2010

Sabaudia, 2010
Archival Fine Art Print
200 × 150 cm
Heidi Specker, Berlin
S. / p. 177

Museo, 2010
Archival Fine Art Print
40 × 30 cm
Sammlung Niedersächsische
Sparkassenstiftung im Sprengel
Museum Hannover
S. / p. 183

Piazza di Spagna 2, 2010
Archival Fine Art Print
200 × 150 cm
Sammlung Niedersächsische
Sparkassenstiftung im Sprengel
Museum Hannover
S. / p. 179

Piazza di Spagna 5, 2010
Archival Fine Art Print
200 × 150 cm
Heidi Specker, Berlin
S. / p. 181

E.U.R. Campo Totale C, 2010
Archival Fine Art Print
40 × 30 cm
Heidi Specker, Berlin
S. / p. 176

E.U.R. Campo Totale, 2010
Archival Fine Art Print
40 × 30 cm
Heidi Specker, Berlin

Divano, 2010
Archival Fine Art Print
40 × 30 cm
Heidi Specker, Berlin
S. / p. 180

Po, 2010
Archival Fine Art Print
40 × 30 cm
Heidi Specker, Berlin
S. / p. 182

Prati, 2010
Archival Fine Art Print
40 × 30 cm
Sammlung Niedersächsische
Sparkassenstiftung im Sprengel
Museum Hannover
S. / p. 178

Wolfgang Tillmans

Eine Besonderheit in der Arbeitsweise von Wolfgangs Tillmans besteht darin, dass Entscheidungen über die Formate seiner Bilder und der damit zusammenhängenden Technik erst während des Ausstellungsaufbaus in Kontakt mit den konkreten räumlichen Gegebenheiten getroffen werden. Bei Redaktionsschluss lagen diese Angaben nicht vor.

One distinctive feature of Wolfgang Tillman's approach is that decisions about picture formats and hence technique are taken in response to specific spatial conditions when the exhibition is mounted. This data was not available at the time of going to print.

TGV, 2010
S. / p. 202

Rest of World, 2009
S. / p. 203

LGW Gates, 2011
S. / p. 204

Collage 2010 – 2012, 2017
S. / p. 206

JAL, 1997
S. / p. 208

JAL II, 2016
S. / p. 209

Karl von Westerholt

Aus der Serie: *Die Welt in Auszügen, Teil III (Die Reisen des Käpt'n Brass)*, 1995–1999 / From the series: *The World in Excerpts, Part III (The Travels of Captain Brass)*

Ohne Titel / Untitled
Silbergelatinepapier
8,74 × 6,1 cm | 50 × 50 × 5 cm
Berlinische Galerie
BG-FS 028/03,16

BG-FS 028/03,24
S. / p. 146

BG-FS 028/03,31
S. / p. 147

BG-FS 028/03,12
S. / p. 151

BG-FS 028/03,13

BG-FS 028/03,15

BG-FS 028/03,18

BG-FS 028/03,19
S. / p. 145

BG-FS 028/03,11
S. / p. 149

BG-FS 028/03,26

BG-FS 028/03,22
S. / p. 148

BG-FS 028/03,29

BG-FS 028/03,1
S. / p. 150

BG-FS 028/03,3
S. / p. 144

Ulrich Wüst

Aus der Serie: *Kopfreisen und Irrfahrten* / From the series: *Mind Travel and Meandering*, 1981–1993

Ohne Titel / Untitled, 1980
Silbergelatinepapier,
späterer Abzug 2005
14,6 × 20,1 cm
Berlinische Galerie
BG-FS 022/05,6
S. / p. 138

Ohne Titel / Untitled, 1980
Silbergelatinepapier,
späterer Abzug 2005
14,6 × 20,1 cm
Berlinische Galerie
BG-FS 022/05,13
S. / p. 133

Ohne Titel / Untitled, 1981
Silbergelatinepapier,
späterer Abzug 2005
14,7 × 20,1 cm
Berlinische Galerie
BG-FS 022/05,14
S. / p. 130

Ohne Titel / Untitled, 1981
Silbergelatinepapier,
späterer Abzug 2005
14,6 × 20,1 cm
Berlinische Galerie
BG-FS 022/05,15

Ohne Titel / Untitled, 1983
Silbergelatinepapier,
späterer Abzug 2005
14,6 × 20,1 cm
Berlinische Galerie
BG-FS 022/05,19

Ohne Titel / Untitled, 1985
Silbergelatinepapier,
späterer Abzug 2005
14,7 × 20,1 cm
Berlinische Galerie
BG-FS 022/05,8
S. / p. 135

Ohne Titel / Untitled, 1985
Silbergelatinepapier,
späterer Abzug 2005
14,6 × 20,1 cm
Berlinische Galerie
BG-FS 022/05,10

Ohne Titel / Untitled, 1986
Silbergelatinepapier,
späterer Abzug 2005
14,6 × 20,1 cm
Berlinische Galerie
BG-FS 022/05,12

Ohne Titel / Untitled, 1986
Silbergelatinepapier,
späterer Abzug 2005
14,6 × 20,1 cm
Berlinische Galerie
BG-FS 022/05,17
S. / p. 131

Ohne Titel / Untitled, 1987
Silbergelatinepapier,
späterer Abzug 2005
14,6 × 20,1 cm
Berlinische Galerie
BG-FS 022/05,9
S. / p. 137

Ohne Titel / Untitled, 1989
Silbergelatinepapier,
späterer Abzug 2005
14,6 × 20,1 cm
Berlinische Galerie
BG-FS 022/05,11
S. / p. 137

Ohne Titel / Untitled, 1991
Silbergelatinepapier,
späterer Abzug 2005
14,6 × 20,1 cm
Berlinische Galerie
BG-FS 022/05,1

Ohne Titel / Untitled, 1991
Silbergelatinepapier,
späterer Abzug 2005
14,6 × 20,2 cm
Berlinische Galerie
BG-FS 022/05,3
S. / p. 132

Ohne Titel / Untitled, 1991
Silbergelatinepapier,
späterer Abzug 2005
14,6 × 20,1 cm
Berlinische Galerie
BG-FS 022/05,5
S. / p. 139

Ohne Titel / Untitled, 1991
Silbergelatinepapier,
späterer Abzug 2005
14,6 × 20,1 cm
Berlinische Galerie
BG-FS 022/05,7

Ohne Titel / Untitled, 1991
Silbergelatinepapier,
späterer Abzug 2005
14,6 × 20,1 cm
Berlinische Galerie
BG-FS 022/05,20
S. / p. 136

Ohne Titel / Untitled, 1993
Silbergelatinepapier,
späterer Abzug 2005
14,6 × 20,1 cm
Berlinische Galerie
BG-FS 022/05,2
S. / p. 134

Ohne Titel / Untitled, 1993
Silbergelatinepapier,
späterer Abzug 2005
14,7 × 20,1 cm
Berlinische Galerie
BG-FS 022/05,4
S. / p. 132

Ohne Titel / Untitled, 1993
Silbergelatinepapier,
späterer Abzug 2005
14,6 × 20,1 cm
Berlinische Galerie
BG-FS 022/05,16
S. / p. 136

Ohne Titel / Untitled, 1993
Silbergelatinepapier,
späterer Abzug 2005
14,6 × 20,1 cm
Berlinische Galerie
BG-FS 022/05,18
S. / p. 133

Tobias
Zielony

Aus der Serie: /
From the series: *Trona – Armpit
of America,* 2008

Jeff and Amanda, 2008
Colorprint
56 × 84 cm
Berlinische Galerie
BG-FS 005/12,1

BMX, 2008
Colorprint
56 × 84 cm
Berlinische Galerie
BG-FS 005/12,2
S. / p. 193

Me, 2008
Colorprint
56 × 84 cm
Berlinische Galerie
BG-FS 005/12,3
S. / p. 197

Car Wreck, 2008
Colorprint
56 × 84 cm
Berlinische Galerie
BG-FS 005/12,5
S. / p. 192

Factory, 2008
Colorprint
84 × 56 cm
Berlinische Galerie
BG-FS 005/12,6
S. / p. 196

Two Cigarettes, 2008
Colorprint
84 × 56 cm
Berlinische Galerie
BG-FS 005/12,7
S. / p. 190

Two Boys, 2008
Colorprint
84 × 56 cm
Berlinische Galerie
BG-FS 005/12,8
S. / p. 195

Kids, 2008
Colorprint
84 × 56 cm
Berlinische Galerie
BG-FS 005/12,10
S. / p. 194

Desert, 2008
Colorprint
56 × 84 cm
Berlinische Galerie
BG-FS 004/13,3
S. / p. 188

Diana, 2008
Colorprint
56 × 84 cm
Berlinische Galerie
BG-FS 004/13,5

Dirt Field, 2008
Colorprint
56 × 84 cm
Berlinische Galerie
BG-FS 004/13,2
S. / p. 189

13 Ball, 2008
Colorprint
84 × 56 cm
Berlinische Galerie
BG-FS 004/13,7
S. / p. 191

Diese Publikation erscheint anlässlich der Ausstellung *Die fotografierte Ferne. Fotografen auf Reisen (1880–2015)*.

This catalogue has been published in conjunction with the exhibition *Faraway Focus. Photographers Go Travelling (1880–2015)*.

Berlinische Galerie
Landesmuseum für Moderne Kunst, Fotografie und Architektur
19. Mai – 11. September 2017
May 19 – September 11, 2017

244

AUSSTELLUNG EXHIBITION

Kurator Curator
Ulrich Domröse

Assistenz Assistants
Cornelia Siebert, Anne Wriedt, Julia Mauga

Restauratorische Betreuung Conservator
Maria Bortfeldt

Registrarin Registrar
Tanja Keppler

Technische Leitung
Technical Manager
Wolfgang Heigl

Aufbau Installation
RT Ausstellungstechnik

Kommunikation
Communication
Ulrike Andres

Medienarbeit Public Relations
ARTEFAKT Kulturkonzepte

KATALOG CATALOGUE

Herausgeber Editors
Thomas Köhler und / and Ulrich Domröse für die / for the Berlinische Galerie, Landesmuseum für Moderne Kunst, Fotografie und Architektur

Konzeption Concept
Ulrich Domröse

Redaktion Editorial Staff
Ulrich Domröse, Tanja Keppler, Cornelia Siebert

Lektorat deutsch
German Copy-Editing
Ilka Backmeister-Collacott mit Ausnahme / except Einführung / Introduction:
Katja Widmann

Lektorat englisch
English Copy-Editing
Leina Gonzalez

Übersetzung Translation
Katherine Vanovitch

Scans und Bildbearbeitung
Scans and Image Editing
Anja Elisabeth Witte

Gestaltung Graphic Design
e o t . essays on typography
Lilla Hinrichs + Anna Sartorius

Berlinische Galerie
Landesmuseum für Moderne Kunst, Fotografie und Architektur
Stiftung öffentlichen Rechts
Alte Jakobstraße 124–128
10969 Berlin

www.berlinischegalerie.de

Gesamtherstellung und Vertrieb
Printed and published by
Prestel Publishing Ltd.
14-17 Wells Street
London W1T 3PD

Prestel Publishing
900 Broadway, Suite 603
New York, NY 10003

Projektleitung Prestel Verlag
Editorial direction Prestel Verlag
Constanze Holler

Herstellung Production
Management
Andrea Cobré, Lisa Preissler

Repro Separations
Schnieber Graphik, München

Druck Printing
GCC, Calbe

Rechte Copyrights

© 2017 Berlinische Galerie Landesmuseum für Moderne Kunst, Fotografie und Architektur und Prestel Verlag, Munich · London · New York 2017 A member of Verlagsgruppe Random House GmbH Neumarkter Strasse 28 · 81673 Munich

Die Deutsche Nationalbibliothek verzeichnet diese Publikation in der Deutschen Nationalbibliografie; detaillierte bibliografische Daten sind im Internet über http://dnb.dnb.de abrufbar. The Deutsche Nationalbibliothek lists this publication in the Deutsche Nationalbibliografie; detailed bibliographic data are available on the internet at http://dnb.dnb.de.

A CIP catalogue record for this book is available from the British Library.

© für die Texte bei den Autoren

© 2017 für die abgebildeten Werke bei den Künstlern oder Rechtsnachfolgern / for the reproduced works by the artists or their legal successors: Marianne Breslauer / Fotostiftung Schweiz / Sammlung Walter Feilchenfeldt, Tim N. Gidal: The Israel Museum, Jerusalem, Thomas Hoepker / Magnum Photos / Agentur Focus, Hans Pieler / Wolf Lützen: Dr. Johan Filip Rindler und Wolf Lützen, Evelyn Richter Archiv der Ostdeutschen Sparkassenstiftung im Museum der bildenden Künste Leipzig

© 2017 für die abgebildeten Werke von / for the reproduced works by: Kurt Buchwald, Sven Johne, Heidi Specker: VG Bild-Kunst, Bonn

Abbildungsnachweis Photo Credits

© 2017 Anja Elisabeth Witte: S. II–VIIX–XI, 38–45, 50–59, 90–93, 144–151, 156, 157
© 2017 Harald Richter, Hamburg: S. 94–97
© 2017 Kai-Annett Becker: S. 130–139
© 2017 Markus Hawlik: S. 64–73
© 2017 Fotostiftung Schweiz: S. 78–85

Umschlag Cover

Vorderseite Front
Ulrich Wüst: *Ohne Titel / Untitled* aus der Serie: *Kopfreisen und Irrfahrten*, 1985
Rückseite Back
Tobias Zielony: *Factory* aus der Serie: *Trona – Armpit of America*, 2008

Verlagsgruppe Random House FSC® N001967

ISBN Museumsausgabe ISBN Museum Edition
978-3-940208-48-4

ISBN Buchhandelsausgabe ISBN Trade Edition
978-3-7913-5642-6

www.prestel.de
www.prestel.com
Printed in Germany

UNTERSTÜTZUNG SUPPORT

Ausstellung und Katalog mit freundlicher Unterstützung von / Exhibition and catalogue with the kind support of

FÖRDERVEREIN BERLINISCHE GALERIE

Wir danken den Firmenmitgliedern des Fördervereins der Berlinischen Galerie / We wish to thank the company members of the Friends of the Museum:

Berliner Volksbank
CMS Hasche Sigle
degewo AG
Ernst & Young GmbH
GASAG AG
Gegenbauer Holding SE & Co. KG
Hahn Bestattungen GmbH + Co KG
HOWOGE
ic! berlin brillen GmbH
IBB Investitionsbank Berlin
Berliner Sparkasse
Lorms Service AG
mc-quadrat
secura protect Nord GmbH
Siemens AG, Berlin

**BERLINISCHE GALERIE
MITARBEITER** STAFF

Direktor Director
Dr. Thomas Köhler

Verwaltungsdirektorin
Director of Administration
Birgitta Müller-Brandeck

Sekretariat der Direktion
Management Office
Wiebke Heß

Referentin des Direktors
Assistant to the Director
Anne Bitterwolf

**Assistenz der Verwaltungs-
direktion** Assistant to the
Director of Administration
Daniela Siegel

Marketing & Kommunikation
Public Relations
Ulrike Andres (Leitung / Head),
Diana Brinkmeyer, Fiona Finke,
Marie-Claire Krahulec
(Trainee), Sophia Molke
(Trainee), Chiara-Polina
Clasen (FSJ Kultur)

Sammlungen
Collections

Bildende Kunst Fine Art
Dr. Stefanie Heckmann (Leitung /
Head), Guido Faßbender, Anne-
marie Seyda, Christian Tagger

Fotografie Photography
Ulrich Domröse (Leitung / Head),
Kerstin Diether, Tanja Keppler

Grafik Prints and Drawings
Dr. Annelie Lütgens (Leitung /
Head), Katharina Hoffmann,
Anja Elisabeth Witte

Architektur Architecture
Ursula Müller (Leitung / Head),
Frank Schütz, Ulrike Kohl

Künstler-Archive
Artists' Archive
Dr. Ralf Burmeister (Leitung /
Head), Philip Gorki, Christiane
Necker, Dr. Wolfgang Schöddert

Bibliothek Library
Sabine Schardt (Leitung /Head),
Marion Molnos, Christina Strauch,
Louisa Kanis (FSJ Kultur)

Restaurierung Conservation
Andreas Piel (Leitung / Head),
Maria Bortfeldt, Sabina Fernan-
dez, Corinna Nisse

Wissenschaftliche Volontäre
Trainee Curators
Kathrin Aurich, Greta Kühnast,
Kim Mildebrath, Friederike Nitz,
Julia Schubert, Cornelia Siebert

Förderverein
Friends of the Museum
Sophie Bertone, Stephanie
Krumbholz, Katharina Faller

Zentrale Dienste
Administration

Organisation und IT
Organization and IT
Christiane Friedrich (Leitung /
Head), Martin von Piechowski,
Jan Salzberger

Finanzen & Controlling
Finance and Controlling
Susanne Teuber (Leitung / Head),
Laila Ayyache, Kerstin Böhme,
Dagmar Petzold

Personalservice
Human Resources
Christian Monschke (Leitung /
Head), Cornelia Remky

Besucherbetreuung
Visitors' Services
Carola Semm (Leitung / Head),
Gerald Friedrich (stellvertretende
Leitung/Deputy Head). Helmut
Andersen, Christiane Boese,
Brigitte Heilmann, Nihal Isigan,
Gerhard Jende, Daniela Lamp-
recht, Matthias Linde, Katarina
Roters, Olaf Schümann, Nasrin
Sheikh Zadeh, Reza Soltani

Museumsshop Museum Shop
Friederike von Born-Fallois,
Carsten Fedderke, Dr. Eva-Maria
Kaufmann, Reinhard Kuh,
Merwe Reckenfelderbäumer,
Dirk Schäfer

Technik Technical Department
Roland Pohl (Leitung / Head),
Wolfgang Fleischer, Robert Frank,
Ralf Geelhaar, Wolfgang Heigl,
Andreas Kamprath, Frank
Rohrbeck, David Bujdák (FSJ
Kultur)